U0143384

汉唐宋元

书论赏读

乔志强 编著

上海人民美术出版社

图书在版编目（ＣＩＰ）数据

汉唐宋元书论赏读 / 乔志强编著 . -- 上海：上海人民美术出版社，2020.1
ISBN 978-7-5586-1432-3

Ⅰ . ①汉… Ⅱ . ①乔… Ⅲ . ①汉字－书法理论－中国－古代 Ⅳ . ① J292.11

中国版本图书馆 CIP 数据核字 (2019) 第 222390 号

汉唐宋元书论赏读

编　　著：乔志强

责任编辑：潘　毅

技术编辑：季　卫

装帧设计：袁　力

排　　版：上海韦堇印务科技有限公司

出版发行：上海人民美术出版社

（上海长乐路 672 弄 33 号）

邮编：200040　电话：021-54044520

网　　址：ww.shrmms.com

印　　刷：上海印刷(集团)有限公司
　　　　　上海中华印刷有限公司

开　　本：787×1092　1/32　6.625 印张

版　　次：2020 年 1 月第 1 版

印　　次：2020 年 1 月第 1 版

书　　号：ISBN 978-7-5586-1432-3

定　　价：38.00 元

目
录

一、汉 /1

三、宋 /123

汉 唐 宋 元 书 论 赏 读

漢

言不能达其心，书不能达其言，难矣哉！惟圣人得言之解，得书之体，白日以照之，江河以涤之，灏灏①乎其莫之御也！面相之，辞相适，捈中心之所欲，通诸人之嚍嚍②者，莫如言。弥纶③天下之事，记久明远，著古昔之㖧㖧④，传千里之忞忞⑤者，莫如书。故言，心声也；书，心画也。声画形，君子小人见矣。声画者，君子小人之所以动情乎？

——西汉·扬雄《法言·问神》

【注释】

① "灏灏"：同"浩浩"，形容盛大的样子。

② 嚍嚍：愤愤。

③ 弥纶：综括、贯通。

④ 㖧㖧：目所不见。

⑤ 忞忞：心所不了。

译文：

对于不了解作者的人说来，作者的语言是否真实地表达内心，文字是否准确表达思想是很难以了解的！只有那些贤达的圣人能够了解作者的话和文

字的用意，像太阳照耀般明白，像江河洗涤那样干净，没有比圣人更明白的了。面对面地以言辞话语相交流，表达内心的欲望与情感，最好莫过于语言；综括天下之事，将那些我们目不能亲见、耳不能亲闻的事情记载下来并传之久远，最好莫过于文字了。言语是心的声音，书辞是心情的表现。根据言语或书辞，就可以分辨出君子和小人了。语言和文字，难道不也是君子或小人内心情感的产物吗？

导文：

　　这里的"书"是相对"言"而说的，即谓言辞的书面记载，并非指一般意义上的书法。但扬雄第一次从理论上涉及到了书法与作者的思想情感、人品修养的关系，实开"书如其人"说的思想源头，因而对后代书论影响极大。

大達法師玄秘

塔碑銘并序

江南西道都團

練觀察處置等

夫书肇于自然①，自然既立，阴阳②生焉；阴阳既生，形势③出矣。

<div align="right">——（传）东汉·蔡邕《九势》</div>

【注释】

① 肇于自然：肇，发端，初始。自然：指自然界、自然事物。

② 阴阳：指自然界万事万物内含的两大对立面。

③ 形势：指书法的形体和态势。

译文：

书法（文字）发端于自然，自然事物既然体现于书法中，那么就产生了阴阳两极；有了阴阳两极，书法的形体和态势也就出现了。

导文：

中国古代朴素的唯物主义思想家把矛盾运动中的万事万物概括为"阴"、"阳"两个对立的范畴，并以双方变化的原理来说明物质世界的运动。书法通过点画的组合而构成千变万化的图象，其中线条

的粗细方圆，结字的平衡与欹侧，章法上的疏朗与茂密，墨色上的浓淡干湿都构成了事物对立统一的两极。蔡邕站在哲学的高度，指出了客观自然是书法的本源，在书法思想史上闪耀出动人的光彩。

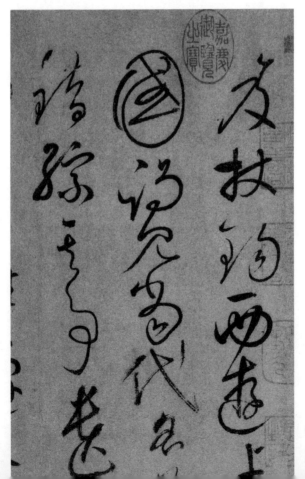

怀素
《自叙帖》局部

为书之体①，须入其形②。若坐若行，若飞若动，若往若来，若卧若起，若愁若喜，若虫食木叶，若利剑长戈，若强弓硬矢，若水火，若云雾，若日月，纵横有可象者，方得谓之书矣。

——（传）东汉·蔡邕《笔论》

【注释】

① 体：法则，准则。

② 须入其形：即作书时必须清楚所要书写的书法形象。

译文：

书法创作的准则，是书写者心中必须清楚书法的形象。如端座如行走，如飞翔如运动，如往如来，如卧如起，如忧愁如欢喜，像虫子吃树叶，像锋利的宝剑长长的戟戈，像强力的弓箭矢石头，像水火，像云雾，像日月，一切点画都有物可象征的，才能称之为书法。

凡人各殊气血①，异筋骨②，心有疏密，手有巧拙。书之好丑，在心与手，可强为哉？若人颜有美恶，岂可学以相若③耶？昔西施心疹④，捧胸而颦⑤，众愚效之，只增其丑；赵女善舞，行步媚蛊⑥，学者弗获，失节匍匐。

——东汉·赵壹《非草书》

【注释】

① 气血：气质、性情。

② 筋骨：筋肉和骨头，泛指体格。

③ 相若：相同，类似。

④ 疹：读作 chèn，通"疢"疾病。

⑤ 颦：皱眉

⑥ 媚蛊：妩媚惑人。

译文：

大凡人各有不同的性情，不同的体格，心有宽疏与缜密，手有灵巧或笨拙。书法的好坏，在心与手，是可以勉强为之的吗？好像人的容颜有美丑，难道是可以学习而相同的吗？从前西施心痛，捧胸而皱眉（显得楚楚可怜），那些愚人也仿效，只不

过增加她们的丑陋罢了；赵地的女子擅长舞蹈，走起路来妩媚惑人，有人模仿却不能学到其中的诀窍，结果连走路也不会了，只得匍匐爬行。

导文：

赵壹从立身显名的功利标准出发，对书法（草书）进行否定。但他认为书法出乎人的秉性，强调了人的性情、气质与书艺的关系，揭示了书法可以遣情达性的本质与功能。

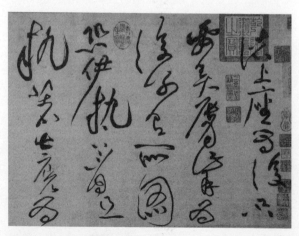

黄庭坚 《诸上座帖》局部

书者，散也①。欲书先散怀抱，任情恣性②，然后书之。若迫于事，虽中山兔豪③不能佳也。

——（传）东汉·蔡邕《笔论》

【注释】

① 散：抒发、排遣。

② 任情恣性：放纵情性。

③ 中山兔豪：豪，通"毫"，谓中山兔毛所制的笔。

译文：

写书法是抒发情怀的事。要想写好书法，应该先要敞开怀抱，放纵情性，然后再开始写。如果迫于繁杂事务，就算有中山兔毫做成的好笔在手，也是写不好的。

导文：

蔡邕提出"书者，散也"的抒情至上的书法美学命题，对后世影响深远，因为这是真正站在艺术立场上来观照书法的。书法具有抒情的功能，所以古人才屡屡提到"书如其人"的观点。

专用为务①，钻坚仰高②，忘其疲劳，夕惕③不息，仄不暇食④。十日一笔，月数九墨。领袖如皂⑤，唇齿常黑。虽处众座，不遑谈戏⑥，展指画地，以草刿壁⑦，臂穿皮刮，指爪摧折，见鰓⑧出血，犹不休辍。

<div align="right">——东汉·赵壹《非草书》</div>

【注释】

①专用为务：专用，专心致力。为务：为任务，为根本。此指专以学习草书为任务。

②钻坚仰高：钻研高深，攀登高难，指力求达到极高水平。

③夕惕：形容戒慎恐惧，不敢怠慢。

④仄不暇食：仄，心里不安。暇食：犹言坐食，悠然而食。

⑤领袖如皂：衣领和衣袖。皂：黑色。

⑥谈戏：谈笑游戏。

⑦刿壁：划壁。刿（guì）：刺伤，划伤。

⑧见鰓：现出骨头。鰓：角中之骨。

汉 《居延汉简》

译文：

有人专心致力学习草书，钻研艰深，攀登高难，忘却了疲劳，戒慎恐惧，不敢怠慢，内心惶恐无法悠然而食。十日用一支笔，一月用数锭墨。衣袖常是黑色的，唇齿也常是黑色的。虽然身处众人座中，也没有闲暇去谈笑游戏，常伸出指头在地上练习，以草木划壁，就算手臂划破，指抓折断，现骨出血，仍不停止。

导文：

赵壹《非草书》站在儒家思想的立场上，以"尚用"而非"尚美"的标准对草书提出非难与指责。他对"夕惕不息，仄不暇食"学习草书的痴迷感到费解，但从上述描述中，我们了解到古人学习书法的刻苦与用功。

吾精思三十余载，行坐未尝忘此①，常读他书未能终尽，惟学其字，每见万类，悉书象之②。若止息一处，则画其地，周广数步；若在寝息，则画其被，皆为之穿。

——（传）东汉·三国·钟繇

（见《书苑精华》）

【注释】

① 此：书法。

② 悉书象之：都写得很象它们，指书法作品中蕴涵着"万类"的形态和意趣。

译文：

我精心思考书法三十余年了，走着和坐着都不曾忘却书法，常读一些书未能看完，就去学书中的书法，每每见到自然界中的万物，都用书法来表现它们的形态和意趣。若是停留一处，就在地上画字，写得周围数步都是。睡觉的时候，还在被子上比划，被子都被划穿了。

尚書宣示孫權所求詔令所報所以博示

逮于卿佐必異良方出於阿是芼薨之

言可擇郎廟況緜始以踐賤得為前恩橫

所賜眡公私見異愛同骨肉殊遇厚寵以至

夫①书，先默坐静思，随意所适②，言不出口，气不盈息③，沉密神彩④，如对至尊⑤，则无不善矣。

——（传）东汉·蔡邕《笔论》

【注释】

① 夫：音 fú，文言发语词，用于句首，有提示作用。

② 随意所适：任情适意，心境闲适。《三国志·魏志·程晓传》："官无局业，职无分限，随意任情，唯心所适。"

③ 盈息：气息充满，外溢。气不盈息，谓心平气和。

④ 沉密神采：这里指作书神情专注。

⑤ 至尊：至高无上的地位。多指君、后之位。

译文：

作书法，先要默坐静静地思考，任情适意，静穆闭声，心气平和，神情专注，如面对地位至高无上的君主，这样就没有写不好的了。

转笔^①，宜左右回顾，无使节目孤露^②。

藏锋^③，点画出入之迹，欲左先右，至回左亦尔。

藏头^④，圆笔属纸^⑤，令笔心常在点画中行。

护尾，画点势尽，力收之。

疾势，出于啄磔^⑥之中，又在竖笔紧趯^⑦之内。

掠笔^⑧，在于趲锋峻趯^⑨用之。

涩势，在于紧駃战行之法。

横鳞^⑩，竖勒^⑪之规。

此名九势，得之虽无师授，亦能妙合古人，须翰墨功多，即造妙境耳。

——（传）东汉·蔡邕《九势》

【注释】

① 转笔：与折相对而言，篆书圆笔多用之，即作书时笔毫左右圆转运行。

② 节目孤露：节目，树木枝干交接的地方称之为"节"，树木纹理纠结不顺的地方称之为"目"。此指笔画似断又连处；孤露：孤立地显露。

③ 藏锋：此即藏头护尾之意。

④ 藏头：此应指藏锋，即中锋。

⑤ 圆笔属纸：指笔毫逆落藏锋后，顺势按捺下去，平铺纸上。

⑥ 啄磔："永字八法"称短撇为"啄"，捺笔为"磔"。啄笔的书写宜迅疾，清代包世臣称："如鸟之啄物，锐而且速，亦言其画行以渐，而削如鸟啄也"；古代祭祀时裂牲称为"磔"，捺法用磔，意思是笔毫尽力铺散而急发。李世民《笔法诀》称："磔须战笔外发，得意徐乃出之。"

⑦ 趯（tì）：跳跃。"永字八法"称竖画之出钩处为"趯"，出钩前是蹲笔，然后才突然而起，有如踢脚之力骤也。

⑧ 掠笔：即长撇。

⑨ 趱（zǎn）锋峻趯：趱，快走。写长撇，初为竖笔，行至中途偏向左行，这是笔毫略按，使笔画变粗，然后作收，把紧行的笔毫略略放散，故谓"趱锋"。接着又是紧张收笔，这种笔势，谓之"峻趯"。

⑩ 横鳞：横画不可一味齐平，须如鱼鳞片片，看似平而实不平。

⑪ 竖勒：竖画不可一泻直下，须快中有慢，

疾中有涩，如勒马缰，于不断放松中又时时勒紧。

译文：

转笔：应使笔毫左右圆转，间断又注意相连续，不要使间断处孤立地显露出来。

藏锋：表现在笔画的起笔和收笔的笔迹上，笔画欲左行要先往右起笔，到笔画运至左端尽头时再向右回笔。

藏头：笔毫逆落纸上，藏锋后顺势按捺下去，平铺纸上，令笔心常在点画中运行。

护尾：画点笔势已尽的时候，要用力回收笔锋。

疾势：体现在短撇和波画中，又体现在竖画变为钩的动作中。

掠笔：在长撇的趯锋和峻趯中用它。

涩势：就是克服阻力，紧张不停地向前推进的方法。

横画：如现鱼鳞一般，看似平而实不平，竖画如勒马缰一样，放松中又时时紧勒，这就是横画、竖画的规则。

上述这些就是"九势"，得到它就算没有好的老师传授，也能与古人相妙合。只要笔墨功夫深厚，就可达到玄妙的境界。

凡落笔结字^①，上皆覆下，下以承上，使其形势递相映带，无使势背。

<div align="right">——（传）东汉·蔡邕《九势》</div>

【注释】

　　① 结字：指字的点划安排与形式布置，也称为"结体"或"间架"。

译文：

　　一般落笔结字，要上部覆盖下部，下部承接上部，使字形体势相互映衬，不要使笔势相背离。

导文：

　　这段话道出了结字的总则：形势递相映带。由于汉字的整体书写习惯是从上到下，从右到左发展，因此，形势递相映带要注意纵向气脉的贯通，也就是上皆覆下，下以承上。此外，行气的发展除了上下贯通之外，同时也要从右到左发展，顾盼生姿。

书之气①，必达乎道，同混元②之理。七宝③齐贵，万古能名。阳气明则华壁立，阴气太则风神生。把笔抵锋④，肇乎本性。

——（传）东晋·王羲之《记白云先生书诀》

【注释】

①气：气象、气息。

②混元：指天地元气，亦指天地。

③七宝：佛教名词，泛指世间珍宝。

④把笔抵锋：指执笔法和用笔法，借指书法。

译文：

书法的气象、气息，必须要符合"道"的原理，与"混元"的情状相同。"七宝"的宝贵品质都反映在书法中，书法才能够万世流芳。阴阳现象都能够鲜明地表现出来，书法的光彩、华丽就会随即呈现出来。书法及其方法，都是源自于人本性啊！

导文：

《记白云先生书诀》传为王羲之作，但不可信，当为六朝以后人所伪托。"书之气，必达乎道，同

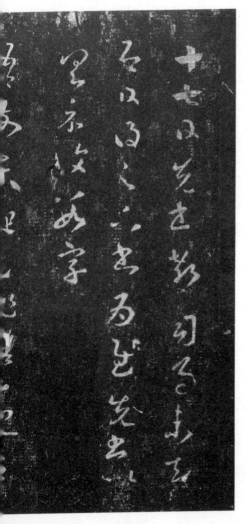

混元之理"的论述，体现了书法与道家思想之间的密切关系，"是当时玄学思潮进入美学领域而出现的某种'艺术的自觉'的反映"。

王羲之
《十七帖》局部

夫三端①之妙，莫先乎用笔；六艺②之奥，莫重乎银钩③。昔秦丞相斯所见周穆王书，七日兴叹，患其无骨。蔡尚书邕入鸿都④观碣，十旬不返，嗟其出群。故知达其源者少，闇⑤于理者多。近代以来，殊不师古，而缘情弃道⑥，才记姓名，或学不该赡⑦，闻见又寡，致使成功不就，虚费精神。自非通灵感物⑧，不可与谈斯道矣。

——（传）东晋·卫铄《笔阵图》

注释：

①三端：指文士的笔端，武士的剑端，辩士的舌端。《韩诗外传》卷七："是以君子避三端，避文士之笔端，避武士之锋端，避辩士之舌端。"

②六艺：中国古代儒家要求学生掌握的六种基本技能：礼、乐、射、御、书、数。出自《周礼·保氏》："养国子以道，乃教之六艺：一曰五礼，二曰六乐，三曰五射，四曰五驭，五曰六书，六曰九数。"

③银钩：形容书法笔姿之遒劲，此代指书法。

④鸿都：东汉宫门名，其内置学及书库。

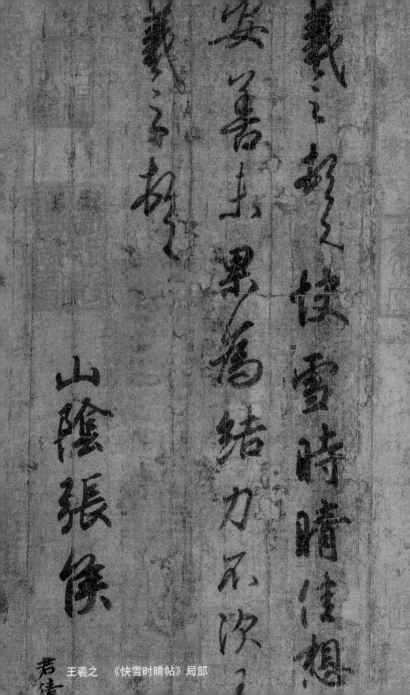

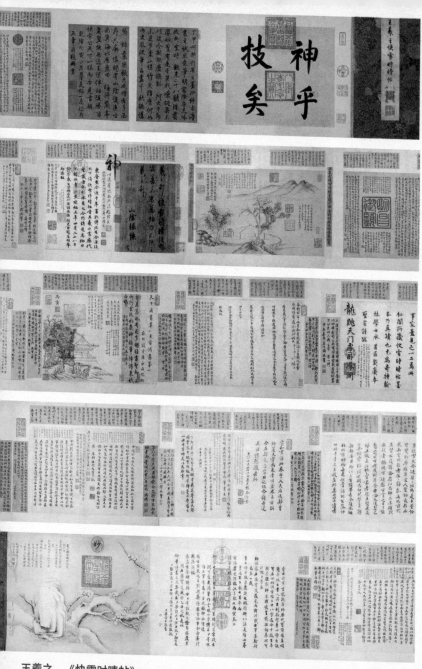

王羲之　《快雪时晴帖》

⑤闇：昏昧，这里指不懂书法的道理。

⑥缘情弃道：缘情，抒发感情；弃道：背弃大道。此指依着自己的性子而不守规矩，有一些独断专行的意思。

⑦该赡：该，通"赅"，完备意。赡，富足。该赡：渊博丰赡。

⑧通灵感物：通于神灵，并且能感化他物。有类"智慧"的意思。

译文：

"三端"的妙用，没有先于用笔的；而"六艺"的奥妙，没有重于书法的。昔日秦丞相李斯见到周穆王的书法，感叹了七天之久，不满意他的书法缺乏笔力。蔡邕到鸿都观看碑碣，一百天了还不忍返回，不停称赞其超群出众。所以通达书法源流的少，不懂书法道理的多。近代以来，人们学习书法甚而不去师法古人，而是依着自己的性子而背弃书法大道，了解一些有限的常识，记住几个姓名，学识并不渊博丰赡，见识又少，致使在书法上不能获得成功，空费了精神。不是天资聪慧的人，便不足以和他谈论书法之道。

导文：

《笔阵图》举李斯见周穆王书七日兴叹和蔡邕入鸿都观碣十旬不返的例子，说明书艺难明，进而提出"自非通灵感物，不可与谈斯道"的观点，强调了书法学习中天资的重要性。这与此前钟繇所谓"用笔者天也，流美者地也，非凡庸所知也"，以及此后传王羲之所言"书者，玄妙之伎也，若非通人志士，学无及之"的观点都是一致的，一定程度上体现了魏晋人的书法观念。

夫欲书者，先乾研墨，凝神静思，预想字形大小、偃仰①、平直、振动②，令筋脉相连③。意在笔前，然后作字。

——（传）东晋·王羲之
《题卫夫人〈笔阵图〉后》

【注释】

①偃仰：俯仰。

②振动：指用笔顿挫涩进。

③筋脉相连：指书法中的笔势连贯不断。

译文：

凡要作书，先要研墨，集中精神静静思考，预想字形的大小、俯仰、平直、振动，使其笔势相连，意在笔前，然后作书。

导文：

据张天弓先生考证，《题卫夫人〈笔阵图〉后》一文，为抄袭蔡希综《法书论》文字改饰而成。作伪时间当在唐天宝以后。此段文字提出了"意在笔前"的美学命题，但另一方面，中国传统书法创作

頻有哀禍悲
摧切割不能
自勝奈何
王羲之　《頻有哀禍帖》

与欣赏又推崇"书初无意于佳乃佳"，王羲之写《兰亭序》、鲁公作《祭侄稿》、苏轼作《寒食帖》，皆非刻意为之。两种观点似乎针锋相对，相互矛盾。陈振濂先生《书法美学》一书给出如下解释："意在笔先"的有意为之似乎强调手头功力，创作中"自言初不知"的无意为之，则应是重视本心意趣的表现。其中的关系就是心与手之间在创作过程中孰重孰轻的关系。从辨证的角度看，重意趣的无意为之任其自然，与重功力的有意为之惨淡经营，是创作过程中不可或缺的两个相辅相成的方面。

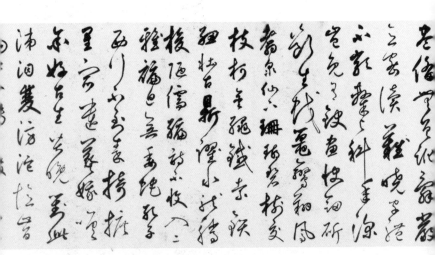

鲜于枢　《草书韩愈石鼓歌》局部

凡学书字，先学执笔，若真书，去笔头二寸一分，若行草书，去笔头三寸一分，执之。

——（传）东晋·卫夫人《笔阵图》

译文：

大凡学写字，先要学执笔之法，如果作真书，要执离笔头二寸一分处；如果是行草，要执离笔头三寸一分处。

执笔有七种。有心急而执笔缓①者，有心缓而执笔急②者。若执笔近而不能紧者，心手不齐，意③后笔前者败；若执笔远而急，意前笔后者胜。

——（传）东晋·卫夫人《笔阵图》

【注释】

① 执笔缓：执笔松。

② 执笔急：执笔紧。

③ 意：构思立意。另，陈振濂先生认为，把"意"看作构思或创作前的思想活动，很有可能是今天的看法，在古代重视技巧的时代，它更有可能指向"法度"，因此，"意在笔前"之意是指基本法则技巧和立足于其上的创作构思。

译文：

执笔有七种情形。有心情紧急而执笔却不紧的，有心情宽松执笔却很紧的。如果执笔离笔头近而又不紧，就会心手不协调，意在笔后肯定要失败；如果执笔离笔头远而紧，意在笔先，就能够成功。

衞夫人書

衞稽首和南近奉勅寫急就章

遂不得與師書耳但衞隨世所

學規摹鍾繇遂廢。多載年也

著詩論草隸通解不敢上呈衞

有一弟子王逸少甚能學衞真書

咄，逼人筆勢洞精字體遒媚師

可謂晉尚書館書耳仰憑至鑒大

《近奉帖》　卫夫人

每书欲十迟五急①，十曲五直，十藏五出，十起五伏，方可谓书。若直笔急牵裹②，此暂视似书，久味无力。

——（传）东晋·王羲之《书论》

【注释】

①十迟五急：这里的"十"、"五"都是虚数，王羲之强调运笔要有迟急、曲直、藏出、起伏等节奏变化。

②牵裹：为笔画所牵，形容运笔直来直去，缺乏节奏变化。

译文：

每逢写书法时，要多迟少急，多曲少直，多藏少出，多起少伏，才能称作是书法。如果运笔迅疾，直来直去，这样乍看起来像书法，但久一回味终会觉得缺乏力道。

凡字处其中画之法，皆不得倒其左右，右相复宜粗于左畔，横贵乎纤，竖贵乎粗。分间布白①，远近宜均，上下得所②，自然平稳。

——（传）东晋·王羲之《笔势论十二章》

【注释】

① 分间布白：安排字的点画结构和布置字与字、行与行之间关系的方法。

② 得所：各得其所。

译文：

安排字中点画的方法，皆不能颠倒左右，右边笔画应该粗于左边，横画以细劲为贵，竖画则宜粗壮。安排字的点画结构和行间关系，彼此间应该远近适宜，上下各得其所，自然平稳。

夫学书作字之体①，须遵正法。字之形势，不得上宽下窄。不宜伤密，密则疴瘵②缠身；复不宜伤疏，疏则似溺水之禽③；不宜伤长，长则似死蛇挂树④；不宜伤短，短则似踏死虾蟆⑤，此乃大忌，可不慎欤！

——（传）东晋·王羲之《笔势论十二章》

【注释】

① 体：准则、法则。

② 疴瘵：泛指痼疾。

③ 溺水之禽：这里是比喻书法结体和章法，如果过于疏散，则点画之间、字与字之间缺乏呼应联系，作品会显得毫无生气。

④ 死蛇挂树：喻书法笔画过长而腰肢无力。

⑤ 踏死虾蟆：喻字形短肥。

译文：

作字必须遵守正确的法则。字的形势，不能上宽下窄。不能太密，太密则如痼疾缠身；也不能太疏，太过疏散则点画及字与字之间缺乏呼应联系，如溺水之禽一样毫无生气；笔画不能太长，太长则

腰肢无力就如死蛇挂在树上一样；笔画不能太短，太短则如被踏死的蛤蟆一样，这些都是作书的大忌，可不能不谨慎啊！

王羲之　《丧乱帖》局部

善笔力者多骨，不善笔力者多肉；多骨微肉者谓之筋书[1]，多肉微骨者谓之墨猪[2]。多力丰筋者圣[3]，无力无筋者病。

——（传）东晋·卫夫人《笔阵图》

【注释】

①筋书：劲键道丽的点画谓之"筋书"。

②墨猪：比喻字体笔画丰肥、臃肿而乏筋骨。因字如墨团，故名。清朱履贞《书学捷要》："夫书贵肥，其实沉厚非肥也，故肥而无骨者，为墨猪。"

③圣：超凡、卓越。

译文：

善用笔力的，其书法多骨力，不善用笔力的，其书法就肉多；骨多肉少的称之为"筋书"，肉多骨少的叫做"墨猪"；多力丰筋的书法是超凡的，无力无筋的书法就是病态了。

大抵书须存思①，余览李斯等论笔势，及钟繇书，其骨甚是不轻，恐子孙不记，故叙而论之。

——（传）东晋·王羲之《书论》

【注释】

① 存思：用心思索。

译文：

大抵学书须用心思索，我阅览李斯等人论述笔势的文章和钟繇的书法，都极其重视骨法。恐怕子孙们不能记取，所以在此提及并加以论述。

书之妙道，神采①为上，形质②次之，兼之者方可绍③于古人。以斯言之，岂易多得？必使心忘于笔，手忘于书，心手达情，书不妄想，是谓求之不得，考之即彰④。

——南朝·齐·王僧虔《笔意赞》

【注释】

① 神采：指书法作品中表现出来的精神和风采。

② 形质：指构成字的形体的基础，如点画的长短、肥瘦、方圆等。

③ 绍：继承。

④ 彰：明显，显著。

译文：

书法的妙道，精神风采为上，形质尚在其次，二者兼具，才能继承于古人。这样说来，哪里容易多得呀？必须使心忘情于手，手忘情于书，心与手能表达情思，作书时不随便想，这就叫做刻意追求却得不到，考察作品它就显现出来了。

导文：

　　王僧虔首次提出了书法中"神采"与"形质"的问题，他以为这是书法艺术的两个重要要素，两者之中，"神采"是首要的，"形质"是次要的，但"神采"又必须通过"形质"才能表现出来。这是自汉以来贵神贱形的哲学思想和文艺理论在书论中的反映。

王僧虔　《太子舍人帖》

骨丰肉润，入妙通灵。

<div align="right">——南朝·齐·王僧虔《笔意赞》</div>

译文：

骨要丰满，肉要滋润，才能达到书法的妙处而通于神灵。

导文：

大致说来，六朝书法美学理论中的风骨范畴，指称的是一种与纤圆、疏巧和浮弱无涉的书法风貌，主要体现为一种笔力的雄健、奔逸，遒劲而有力。"骨丰肉润，入妙通灵"，实则要求作书既要笔力，又要妍媚。这与其"神采""形质"的思想是一致的。

蔡邕书骨气洞达，爽爽有神。

陶隐居①书如吴兴小儿，形容②虽未成长，而骨体甚骏快③。

<div align="right">——南朝·梁·袁昂《古今书评》</div>

【注释】

① 陶隐居：即南朝书法家陶弘景，因长期隐居，

自号华阳陶隐居。

②形容：形体容貌。

③骏快：挺拔清爽。

译文：

蔡邕书法遒劲有力，流畅通达，神采超逸。

陶弘景的书法如吴兴一带的小儿，模样虽未长成，而骨骼形体非常挺拔清爽。

纯骨无媚，纯肉无力。

——南朝·梁·萧衍《答陶隐居论书》

译文：

如果只有骨的话，就没有妩媚；如果只有肉的话则没有力。

回展右肩　头项长者向右展，"寧"、"宣"、"臺"、"尚"字是。（《九成宫》之"宁"；《勤礼碑》之"宣"；《多宝塔》之"尚"）

长舒左足　有脚者向左舒，"寶"、"典"、"其"、"類"字是。（《多宝塔》之"宝"；《九成宫》之"典"）

峻拔①一角　字方者抬右角，"國"、"用"、"周"字是。（智永《千字文》之"国"；《九成宫》之"周"；《多宝塔》之"用"）

潜虚半腹②　画稍粗于左，右亦须著，远近均匀，递相覆盖，放令右虚。"用"、"见"、"岡"、"月"字是。（《多宝塔》之"见"；《多宝塔》之"月"）

间合间开　"無"字等四点四画为纵，上心开则下合也。（《多宝塔》之"无"）

隔仰隔覆　"並"字隔"二"、"壘"字隔"三"，皆斟酌"二"、"三"字，仰覆用之。

回互留放　谓字有碟掠重③者，若"爻"字上住下放，"茶"字上放下住是也，不可并放。（《玄秘塔》之"茶"）

变换垂缩　谓两竖画一垂一缩，"并"字

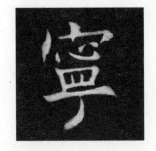

《九成宫》之"宁"

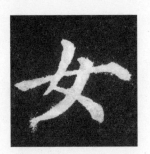

《多宝塔》之"女"

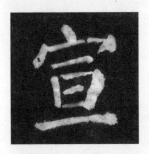

《勤礼碑》之"宣"

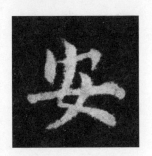

《九成宫》之"安"

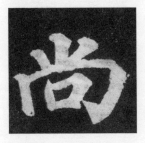

《多宝塔》之"尚"

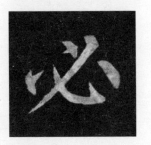

《玄秘塔》之"必"

45

右缩左垂，"斤"字右垂左缩。上下亦然。（《勤礼碑》之"并"；苏轼《洞庭山中二赋》之"斤"）

繁则减除④　王书"懸"字、虞书"毚"字，皆去下一点；张书"盛"字，改"血"从"皿"也。（王羲之《忧悬帖》之"悬"；《九成宫》之"盛"）

疏当补续⑤　王书"神"字、"處"字皆加一点，"却"字"卩"从"阝"是也。（唐寅《落花诗》之"神"）

分若抵背　谓纵也，，"卅"、"册"之类，皆须自立其抵背，钟、王、欧、虞皆守之。（《玄秘塔》之"册"）

合如对目　谓逢也，"八"字、"卅"字，皆须潜相瞩视。（《多宝塔》之"八"）

孤单必大　一点一画成其独立者是也。

重并乃促　谓"昌"、"吕"、"爻"、"棗"等字上下，"林"、"棘"、"絲"、"羽"等字左促，"森"、"淼"字兼用之。（《玄秘塔》之"昌"；《千字文》之"丝"；《多宝塔》之"森"）

以侧映斜　丿为斜，（捺笔符号）为侧，

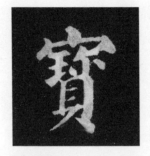

《多宝塔》之"宝"

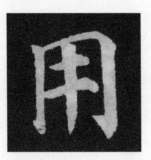

《多宝塔》之"用"

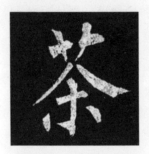

《玄秘塔》之"茶"

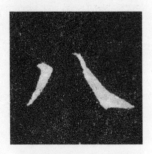

《多宝塔》之"八"

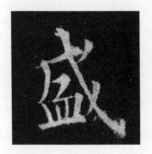

《九成宫》之"盛"

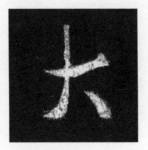

《集王圣教序》之"大"

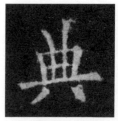

《九成宫》之"典"

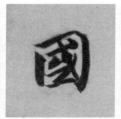

智永《千字文》之"国"

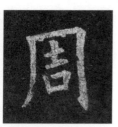

《九成宫》之"周"

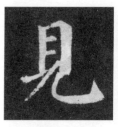

《多宝塔》之"见"

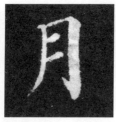

《多宝塔》之"月"

《多宝塔》之"无"

《勤礼碑》之"并"

苏轼《洞庭中山二赋》之"斤"

王羲之《忧悬帖》之"悬"

"交"、"大"、"以"、"入"之类是也。（《集王圣教序》之"大"；《多宝塔》之"以"）

以斜附曲　谓＜为曲，"女"、"安"、"必"、"互"之类是也。（《多宝塔》之"女"；《九成宫》之"安"；《玄秘塔》之"必"）

覃精⑥一字，功归自得盈虚。向背、仰覆、垂缩、回互不失也。

统视连行，妙在相承起复。行行皆相映带，联属而不背违也。

——隋·释智果《心成颂》

【注释】

①峻拔：高耸挺拔。

②潜虚半腹：清包世臣《艺舟双楫·记两棒师语》，认为此是谈站立作书的手法和身法，"长舒左足，潜虚半腹"，即站立写长幅字，右半腹一定会贴紧几案，左半腹侧离几案，左脚舒展向后，这样气就不会偏右上浮，从而保证了书写时的自由舒畅；"回展右肩"，"峻拔一角"，即右手斜伸，如一角向前的样子，则右肩必定伸展。可作参考。

③磔掠重：磔，即捺画；掠，即撇画；重，重复。

唐寅《落花诗》之"神"

《玄秘塔》之"册"

智永《千字文》之"丝"

《多宝塔》之"森"

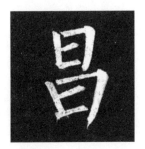

《玄秘塔》之"昌"

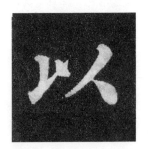

《多宝塔》之"以"

④ 繁则减除：笔画多的字可斟酌减少一点一画。

⑤ 疏当补续：笔画少的字可以适当增加一点一画。

⑥ 覃精：深入钻研。

※ 此文以示例为主，故无译文。

导文：

释智果，隋仁寿年间书法家，师从智永，所著《心成颂》是现今保存下来的隋代绝无仅有的一篇书论文章。该文触及到汉字造型的基本结构及其变化规律，以及不同的艺术处理方式，从审美的角度探讨了书法结字的"自由"。"回展右肩"、"长舒右足"等术语的提出，其实是主张打破对称、重复、平板、千篇一律的造型，在允许的范围内造成一种更大的活动空间，从而使得书法中文字的张力得到充分的加强。作者所主张的创作应遵守动态平衡的美学思想，尤其值得我们重视。

编者说明

　　魏晋南北朝时期是中国历史上最为动荡、混乱和分裂的时期，但同时也是思想文化与艺术领域最为活跃和繁荣的时期。这是一个于书法史上名家辈出、光前裕后的时代，此一时期的书法理论著述数量众多，成分复杂，其中有大量伪托之作，也有部分较为可靠的传世名篇。西晋时出现了一批以书势、书状、书赋为形式的论书著作，如杨泉的《草书赋》、成公绥的《隶书体》、卫恒的《四体书势》、索靖的《草书状》、刘劭的《飞白势》等。东晋的书法理论，以王羲之和卫夫人的论著最为引人注目。传为王羲之的书论著作，如《记白云先生书诀》《笔势论十二章》等，显系托名伪作。传为卫夫人之《笔阵图》，或疑为六朝人伪托，但因其流传甚广，也提出了诸如"意后笔前者败，意前笔后者胜"等较有价值的观点，是书法理论史上不可忽视的研究对象。六朝时书评和书品地崛起，开启了书法批评的新天地。比较重要的有庾肩吾的《书品》、袁昂的《古今书评》和梁武帝萧衍的《古今书人优劣评》，其品藻品第的方式，对后世的书法理论发展有着重

大影响。与庾肩吾、袁昂的"品""评"相比，羊欣的《采古来能书人名》与王僧虔的《论书》则以史学家的立场，为后人留下珍贵的书史资料。王僧虔另在《笔意赞》中提出"书之妙道，神采为上，形质次之"的观点，首次涉及书法中的"神采"与"形质"的问题。虞龢的《论书表》对王羲之表示出无比地推崇，亦每每为后人所关注。

　　总之，魏晋南北朝的书法理论著述成果丰赡，内容丰富，形成了体系化的成果群，提出了一些重要的书法美学命题，值得我们认真学习和领悟。本书限于篇幅和编撰体例，对相关内容暂未收录，拟另专文讨论，特此说明。

于都尉府此縣家
也兄弟共哀興之
文低自取惆痛肾
有巴二門同極助火虐

唐

臣闻形见曰象，书者，法象①也。心不能妙探于物，墨不能曲尽于心；虑以图之，势以生之，气以和之，神以肃②之，合而裁成，随变所适；法本无体，贵乎会通③。

——唐·张怀瓘《六体书论》

【注释】

① 法象：谓自然万象。

② 肃：肃穆。

③ 会通：会合变通。这里指随事处理。

译文：

我听说显形叫着象，书法是对自然万象的表达。人心不能完全地探求到玄妙的自然之理，笔墨也不能详尽地表达人全部的复杂心情。思虑以自然万象（之动态）使之（文字形态）生动，以其生气使之和婉，以其神采使之肃穆，会合剪裁，根据情况灵活处理。达到无体之法，最重要的是融会贯通。

导文：

这里张氏提出了著名的"书者法象"的美学

宋克　《唐张怀瓘论用笔十法》局部

命题。书家要把握、效法自然万象，把他们合而裁成，会而通之，融会于书法。从自然造化的千变万化及人类生活的丰富多彩中体悟书法的形态及变化之美，并把自然美感在心中形成的审美意趣投射到飞动的笔墨线条中。即如其在《书议》中提出的："囊括万殊，裁成一相。或寄以骋纵横之志，或托以散郁结之怀。"

56

故可达其情性，形①其哀乐。验燥湿之殊
节②，千古依然；体老壮之异时，百龄俄顷③。
嗟乎，不入其门，讵窥其奥者也。

——唐·孙过庭《书谱》

【注释】

① 形：模拟、描述。

② 验燥湿之殊节：验，检验、验证；燥湿：
枯燥和润泽；节：节奏、节律。

③ 百龄俄顷：百龄，百岁，此指很长的时段；
俄顷：片刻、一会儿。

译文：

书法可以传达书写者内心的情感和自然本性，
表现人喜怒哀乐的情绪变化。检验笔墨之枯燥和
润泽之间不同的艺术节律，就算历经千余年，却
依然能探测出其中的奥妙；想要体味壮年与老年
时期书法意境的差别，即使相隔百年也能立即看
出。唉！没有进入书法门径的人，怎么能窥测到
其中的奥秘呢？

导文：

孙过庭以"达其情性，形其哀乐"八字概括书法的抒情遣性功能，但他已摆脱了泛泛的"情"，而把"情"分为两种类型："情性"与"哀乐"。"情性"指较稳定的性格、气质上的差异；哀乐则随一时一地一事而变，即兴成分较浓。

孙过庭 《书谱》局部

（草书）囊括万殊，裁成一相①。或寄以骋②纵横之志，或托以散郁结之怀③，虽至贵不能抑其高，虽妙算不能量其力。是以无为而用④，同自然之功；物类其形，得造化之理。皆不知其然也，可以心契⑤，不可以言宣⑥。

——唐·张怀瓘《书议》

【注释】

① 囊括万殊，裁成一相：所谓"囊括万殊"是指对万物的高度概括，是讲书法艺术的表现形式根源在客观现实；"裁成一相"是指书法在反映现实的时候，不是像绘画、雕塑那样去直接地表现自然中的个别物象，而是把"万殊"裁成"一相"，所谓"一相"就是把万物化作"点"、"线"。

② 骋：抒发、发挥。

③ 散郁结之怀：散，排遣；郁结之怀：难以解开的忧思郁闷的心境。

④ 无为而用：无所作为而有功用．

⑤ 心契：心中领会。

⑥ 言宣：用语言表达。

译文：

　　草书艺术是对自然万物的高度概括，其表现形式的根源在于客观现实，把自然物象抽象成点画。或寄以抒发纵横天下的大志，或托以排遣内心忧闷难解的情怀，就算处于极尊贵的地位而不能贬抑它的高妙，就算神于谋算而不能估量它的魅力。所以无所作为也能有其功用，这一点与大自然有异曲同工之处；万物都有它自己的形态，都是因为有了创造化育的道理。人们都不知它何以如此，可以心领神会，却难以用语言表述。

怀素 《苦笋帖》

文则数言乃成其意，书则一字已见其心，可谓得简易之道。

<p align="right">——唐·张怀瓘《文字论》</p>

译文：

用文字需要几个词或几句话才能表达一个意思，而书法写一个字便能表露出一个人的心灵，书法真是体现了"简易之道"的精髓！

导文：

所谓"简易之道"，是指书法形象是对客观事物形象的高度概括与抽象。一个字或几个字成不了文学作品；一个音节或几个音符成不了乐曲，但几个字，甚至一个字却可以成为书法艺术品。巨大的概括性和奇妙的抽象性使书法成为一种最简练的艺术。（见《中国书论辑要》江苏美术出版社 2000 年第 2 版，第 8 页。）

文章之为用，必假①乎书，书之为征②，期合乎道，故能发挥文者，莫近乎书。若乃思贤哲于千载，览陈迹于缣简③，谋猷在觌④，作事粲然⑤，言察深衷⑥，使百代无隐，斯可尚也。及夫身处一方，含情万里，摽拔⑦志气，黼藻精灵⑧，披封⑨睹迹，欣如会面，又可乐也。

——唐·张怀瓘《书断·序》

【注释】

①假：借助。

②征：验证、凭信。

③缣简：古代用来书写的绢帛和竹简，亦作书册的代称。

④谋猷在觌（dí）：谋猷，计谋；觌：见面，当面。

⑤粲然：形容显著明白。

⑥言察深衷：深衷：内心深处；言察深衷，谓文字能表白内心。

⑦摽拔：激扬、显扬。

⑧黼（fǔ）藻精灵：黼，古代礼服上绣的半黑半白的花纹；黼藻：华美的辞藻；精灵：精神。

⑨ 披封：启封、拆封。

译文：

　　文字要被人使用，必须借助于书写，而书写的法则，必须符合宇宙人生的规律，所以，能发挥文字性能功用的，莫过于书写了。如果你追慕古代贤人哲士，只须看一下他们留下来的缣帛简册，从中便可以看到他们的宏谋远图，其行为处事和发自内心的思想，历经百代仍昭然在目，这是多么值得人崇尚的啊！至于身处一方，情怀万里，激扬志气，则可以借华美的辞藻抒发情性，打开书作，细看墨迹，欣然如与古人会面，这自然是赏心的乐事呀！

导文：

　　张怀瓘反复论及书法有"通乎自然之道"的属性，不仅可以记载古今的人事道理，有实用的价值，而且具有能够激发人的志气，陶冶人的心灵的美育功能。因此，他对书法地位极度推崇，认为是书法乃"不朽之盛事"。这种对书法功用的认识是极其深刻的。

往时张旭[1]善草书，不治他技。喜怒、窘穷[2]，忧悲、愉佚[3]、怨恨、思慕、酣醉、无聊、不平，有动于心，必于草书焉发之。观于物，见山水崖谷，鸟兽虫鱼，草木之花实，日月列星，风雨水火，雷霆霹雳，歌舞战斗，天地万物之变，可喜可愕[4]，一寓于书。

——唐·韩愈《送高闲上人序》

张旭　《肚痛帖》

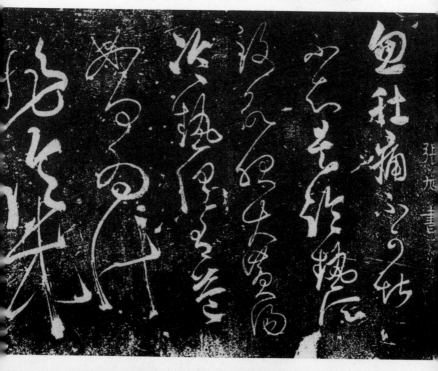

【注释】

①张旭：字伯高，吴郡（今苏州）人，与李白、贺知章等人共列"饮中八仙"。工草书，性格豪放，嗜好饮酒，常喝得大醉，呼叫狂走，然后落笔成书，甚至以头发蘸墨书写，故又有"张颠"的雅称。后怀素继承和发展了其笔法，也以草书得名，并称"颠张醉素"。

②窘穷：困迫穷愁。

③愉佚：亦作"愉逸"，安逸、快乐。

④愕：惊讶。

译文：

以前张旭擅长草书，不习治别的技艺。无论是喜怒困愁、忧郁悲伤、安逸快乐，还是怨恨、思慕、酣醉、无聊、不平，只要是内心有所触动，必然用草书来抒发感情。在观察事物时，如看见山水崖谷、鸟兽虫鱼、草木的花实、日月星辰、风雨水火、雷霆霹雳、歌舞战斗等情景，只要是天地万物的变化，总会令人感到喜悦或惊讶，这些都可以在张旭的书法中体现出来。

论人才能，先文①而后墨②。羲、献等十九人，皆兼文墨。

<div align="right">——唐·张怀瓘《书议》</div>

【注释】

① 文：文辞、文采。

② 墨：墨迹，代指书法。

译文：

评论一个人的才能，先看其文辞后看其书法。王羲之、王献之等十九人，都兼有文辞书法两方面的才能。

书学小道[①]，初非急务，时或留心，犹胜弃日[②]。凡诸艺业，未有学而不得者也。病在心力懈怠，不能专精耳。

——唐·李世民《论书》

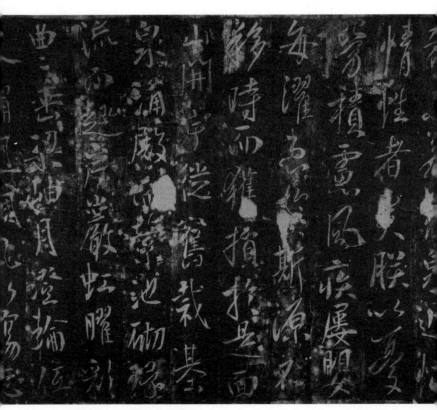

李世民 　《温泉铭》局部

【注释】

　　① 小道：旧时礼乐政教以外的学说、技艺。

　　② 弃日：耗费时日，虚度光阴。

译文：

　　书法本是礼乐政教以外的小道，原本不是紧急重要的事务，但时常留心于此，还是胜过虚度时日的。大凡技艺学业，不去下工夫学习就不会有所得的。其弊病在于心思松懈懒惰，不能专心一志。

　　盖有学而不能，未有不学而能者也。

　　　　　　　　　　——唐·孙过庭《书谱》

译文：

　　只有学习而不能达到目标的，没有不学习而擅长书写的。

余志学之年①，留心翰墨，味钟张之馀烈②，把③羲献之前规，极虑专精，时逾二纪④。有乖入木之术，无间临池之志。

——唐·孙过庭《书谱》

【注释】

① 志学之年：十五岁左右。《论语·为政》："子曰：吾十有五而志于学，三十而立，四十而不惑，五十而知天命，六十而耳顺，七十而从心所欲，不逾矩。"

② 味钟张之馀烈：味，体味、感受；馀烈：本意是指前贤创造的丰功伟绩，这里指钟繇和张芝留下来的精美书法。

③ 把：汲取。

④ 二纪：二十四年。一纪为十二年。

译文：

我从十五岁就开始留心学习书法，悉心体味钟繇和张芝流传下来的精美的书法墨迹，汲取、学习羲、献父子树立的书法规范，思虑极为专注，迄今为止已有二十四年了。虽然我的书法还不能象王羲之、王献之那样，笔力入木三分，但我临池学书的志向从未懈怠。

書譜卷上

吳郡張□□書

夫自古之善書者，漢魏有鍾張之絕，
晉末稱二王之妙。王羲之云：頃尋諸名
書，鍾張信為
絕倫，其餘不足觀。可謂鍾張

张伯英①临池学书，池水尽墨，永师②登楼不下四十馀年。张公精熟，号为草圣；永师拘滞③，终能著名。以此而言，非一朝一夕所能尽美。俗云"书无百日工"，盖悠悠④之谈也。宜白首攻之，岂可百日乎！

——唐·徐浩《论书》

【注释】

① 张伯英：张芝，字伯英。

② 永师：智永禅师。

③ 拘滞：拘泥呆板

④ 悠悠；庸俗、荒谬。

译文：

张芝学习书法，洗笔的水把整个池子都染黑了；智永禅师学书四十余年不下楼。张芝书法精湛纯熟，号称草圣；智永禅师拘泥呆板，但终能著名。照这样说，书法并非一朝一夕能够达到尽美的。俗语说"书无百日工"，这真是荒谬之谈。学习书法应该终生钻研，哪里是百日就足够的呢！

夫欲书之时，当收视反听①，绝虑凝神。心正气和，则契于玄妙；心神不正，字则敧斜；志气不和，书必颠覆。其道同鲁庙之器②，虚则敧，满则覆，中则正。正者，冲和③之谓也。

——唐·李世民《笔法诀》

【注释】

① 收视反听：不视不听，指不为外物所惊扰。形容专心致志，心不旁骛。

② 鲁庙之器：古时国君置于座右的敧器，以为不要过或不及之劝戒。典出《荀子·宥坐》："孔子观于鲁桓公之庙，有敧器焉。孔子问于守庙者曰：'此为何器？'守庙者曰：'此盖为宥坐之器。'孔子曰：'吾闻宥坐之器者，虚则敧，中则正，满则覆。'"

③ 冲和：淡泊平和。

译文：

想要作书之时，应该不视不听，专心致志，摒弃其他思虑，聚精会神。心正气和，才能达到玄妙的境界；如果心神不正，写出来的字就敧斜；志向

与气量不调和，书法必然颠倒失序。作书的道理与鲁桓公之庙里的"宥坐之器"是一样的，虚则倾侧，满则覆倒，恰到好处则端正。正，就是淡泊平和的意思。

欧阳询
《卜商帖》

又一时而书，有乖有合①，合则流媚，乖则雕疏②。略言其由，各有其五：神怡务闲③，一合也；感惠徇知④，二合也；时和气润，三合也；纸墨相发，四合也；偶然欲书，五合也。心遽体留⑤，一乖也；意违势屈⑥，二乖也；风燥日炎，三乖也；纸墨不称，四乖也；情怠手阑⑦，五乖也。乖合之际，优劣互差。得时不如得器，得器不如得志，若五乖同萃⑧，思遏手蒙；五合交臻，神融笔畅。畅无不适，蒙无所从。

<div align="right">——唐·孙过庭《书谱》</div>

【注释】

① 有乖有合：乖，违背，乖戾、不和谐；合：和谐、融合。

② 雕疏：凋敝、荒疏，指枯瘦、无神采的书法。

③ 神怡务闲：精神愉快，事务闲适。

④ 感惠徇知：感激恩惠，酬答知己。

⑤ 心遽体留：形容神不守舍、杂务缠身。

⑥ 意违势屈：违反心愿，迫于情势。

⑦ 情怠手阑：指情绪倦怠而书写状态衰败，字势缺乏灵动之姿。

⑧ 萃：荟萃。

译文：

再者，作书状态也有"合"与"乖"的区别，倘若状态和谐则书法流畅隽秀，不和谐则凋零荒疏，简略说说其中的缘由，各有五种情况：精神愉悦、事务闲静为一合；感人恩惠、酬答知己为二合；时令温和、气候宜人为三合；纸墨俱佳、相互映发为四合；偶然有了作书的欲望与灵感为五合。与此相反，神不守舍、杂务缠身为一乖；违反己愿、迫于情势为二乖；烈日燥风、炎热气闷为三乖；纸墨粗糙、器不称手为四乖；情绪倦怠手头滞涩为五乖。"合"与"乖"的不同状态出现时，其书法也表现出优劣互参的差别。天时适宜不如工具应手，得到好的工具不如拥有强烈的作书意愿和情志。如果五种不合同时聚拢，就会思路闭塞，运笔无度；如果五合一齐俱备，则能神情交融，笔调畅达。流畅时无所不适，滞留时则会令人无所适从。

导文：

孙过庭提出的"五乖五合"理论，涉及到了艺

术创作的普遍规律，即主客观的交融与统一。他认为"得时不如得器，得器不如得志"，也就是说创作者主观的精神因素在诸条件中是最重要的，这一点也是符合书法艺术的创作原理的。

孙过庭　《书谱》局部

笔长不过六寸，捉管不过三寸，真一、行二、草三①。指实掌虚。

——唐·虞世南《笔髓论》

【注释】

① 真一、行二、草三：真书执一寸，行书执二寸，草书执三寸。

译文：

笔长不过六寸，执笔不超过离笔头三寸，真书执在离笔头一寸处，行书执在离笔头二寸处，草书执在离笔头三寸处。指实掌虚。

导文：

虞世南承续了《笔阵图》的意见，强调书写不同字体应当执在笔杆的不同位置，但更重要的是提出了控制毛笔的一条极其重要的原则，即"指实掌虚"，分别强调了指、掌在执笔时的状态，在执笔法研究的历史上意义重大。传李世民《笔法诀》也说："大抵腕竖则锋正，锋正则四面势全。次实指，指实则节力均平。次虚攀，掌虚则运用便易。"不仅对"指实掌虚"的提法进一步说明，而且增加了一条"腕竖"，影响也十分深远。

执笔亦有法，若执笔浅而坚，掣①打劲利，掣三寸而一寸着纸，势有馀矣；若执笔深②而束，牵三寸而一寸着纸，势已尽矣。其故何也，笔在指端则掌虚，运动适意，腾跃顿挫，生气在焉；笔居半则掌实，如枢不转，掣岂自由？运转旋回，乃成棱角，笔既死矣，宁③望字之生动？

——唐·张怀瓘《六体书论》

【注释】

①掣：拉、抽。这里引申为带动笔、控制笔。

②执笔深：手指执笔处的浅深。下文"笔在指端"曰浅，"笔居半"曰深。

③宁：岂、难道。

译文：

执笔也有法度，如果执笔浅而牢固，带动笔雄健有力，牵拉三寸而一寸着纸，笔势有馀；如果执笔深而松，牵三寸而一寸着纸，笔势已经尽了。这是什么原因呢？笔在指端，手掌虚空，笔能随心意运动，腾跃顿挫，作品自然生动；执笔在半指中则掌实，犹如枢纽不转动，带动笔岂能自由？转折回旋，就成尖角，笔已然死了，难道还能指望字写得生动吗？

夫书之妙在于执管，既以双指苞管[①]，亦当五指共执，其要实指虚掌，钩擫订[②]送，亦曰抵送，以备口传手授之说也。世俗皆以单指苞之，则力不足而无神气，每作一点画，虽有解法[③]，亦当使用不成。曰平腕双苞，虚掌实指，妙无所加也。

　　　　　　　——唐·韩方明《授笔要说》

【注释】

　　① 双指苞管：苞通"包"。双指苞管：是一种常见的执笔法。沈尹默先生的解释是："双苞就是双钩，是说食指和中指两个包在管外而向内钩着，'共执'是说大指向外擫着，食、中两指向内钩着，无名指向外揭着或者说格着，小指贴住无名指下面，帮着送着，五个手指都派上用场。"

　　② 订：沈尹默先生解释为"揭"或"格"。

　　③ 解法：解释说法。

译文：

　　作书的妙理在于执笔，既用两指包住笔管，也当然是五指共执了，其关键在于指实掌虚，钩擫格

送，也就是人们所说的"抵送"，以方便人们讲授书法时之用。世俗很多人都以单指包管，结果导致力量不足而书法无神采，每写作一点一画，虽然也有解释和说法，也必然不能使用成功。说平腕双包，讲究虚掌实指，妙处不会再有所增加了。

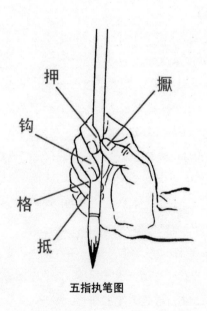

押
撅
钩
格
抵

五指执笔图

夫用笔之法，急捉短搦①，迅牵疾掣，悬针垂露②，蠖屈③蛇伸，洒落萧条④，点缀闲雅，行行眩目，字字惊心，若上苑⑤之春花，无处不发，抑亦可观，是予用笔之妙也。

——唐·欧阳询《用笔论》

【注释】

① 急捉短搦（nuò）：急捉，犹言执笔要紧；短搦：犹言执笔时要靠近笔管下端。

② 悬针垂露：悬针，即悬针篆。笔画如悬置的尖针，上钝下尖，故名。垂露：亦称"垂露书"，唐徐坚《初学记·文字第三》："垂露书，如悬针而势不遒劲，婀娜若浓露之垂，故谓之'垂露'。"此处指笔法动作。

③ 蠖（huò）屈：蠖，为一种昆虫，又名尺蠖，生长在树上，颜色像树皮色，行动时身体一屈一伸地前进。蠖屈：形容像尺蠖一样的屈曲之形。

④ 萧条：逍遥、闲逸。

⑤ 上苑：古代的皇家园林。

译文：

用笔的方法在于执笔要紧，且要靠近笔管的下端。运笔迅疾，作竖画收笔或出锋如悬针之悬，或运笔之下端不出锋，作顿笔应向上呈露珠垂挂之状，笔画忽而像尺蠖一样形体曲伸，忽而象长蛇一样形体舒展，潇洒闲逸，情趣娴静幽雅；每一行都让人看得眼花缭乱，每一字都让人感到惊心动魄，好象皇家园林里的春花，处处绽放，让人观赏。这就是我用笔的妙处。

柳公权
《玄秘塔》局部

用笔须手腕轻虚。虞安吉[①]云：夫未解书意者，一点一画皆求象本，乃转自取拙，岂成书邪！太缓而无筋，太急而无骨。横毫侧管则钝慢而肉多，竖管直锋则干枯而露骨。终其悟也，粗而能锐，细而能壮，长者不为有馀，短者不为不足。

——唐·虞世南《笔髓论》

【注释】

① 虞安吉：晋代书法家，生卒不详。王羲之《十七帖》最后一通为《虞安吉帖》。

译文：

用笔时手腕必须轻灵空虚。虞安吉说：不理解书意的人，一点一画都力求有所本，这样反而显得笨拙，还能成为书法吗？运笔太过迟缓就没有"筋"了，过于迅疾就没有"骨"了。如果斜侧笔管，运笔会迟缓无力，写出来的字肉多骨少，竖笔直锋写出来的字显得干枯而露骨。后来我领悟了其中的道理，就可以做到笔画虽粗却能锋颖锐利，笔画虽细却能遒劲有力，长的时候不觉得它多馀，短的时候也不觉得它有什么不足之处。

至有未悟淹留①，偏追劲疾②；不能迅速，翻效迟重③。夫劲速者，超逸④之机，迟留者，赏会之致⑤。将反其速，行臻会美之方；专溺于迟，终爽绝伦之妙。能速不速，所谓淹留；因迟就迟，讵⑥名赏会！

——唐·孙过庭《书谱》

【注释】

①淹留：言运笔迟缓。

②劲疾：谓运笔急速。

③翻效迟重：翻，通"反"。迟重：指运笔迟缓凝重。

④超逸：超然物外之义。

⑤赏会之致：赏心会意。致：意态。

⑥讵：岂。

译文：

有的人还没有领会运笔迟缓沉着的道理，就片面地追求运笔的劲疾；运笔还不能迅速，却又忙于仿效迟缓凝重。要知道，劲疾迅速的笔势，是表现超然物外的关键；迟留的笔势，是为了表达赏心幽

非知之難能之難也故作文賦
以述先士之盛藻曰論作文之利
害所由他日殆可謂曲盡至於操
斧伐柯雖取則不遠若夫隨手
之⋯⋯

雅的意态。运笔能从迟缓、凝重回到迅速，则行云流水，是达到众美汇集的方法；若一味地沉湎于迟缓，最终会失去流动畅快、超绝群伦的妙趣。运笔能劲疾却有意迟缓，叫作"淹留"，行笔迟钝还一味追求缓慢，怎么能称得上赏心会意呢？若不能熟练地掌握法则，做到得心应手的话，是难以参合多方面的道理而得到全面透彻的领悟的。

陆柬之
《文赋》局部

大凡笔法，点画八体，备于"永"字。

侧①不得平其笔。

勒②不得起卧其笔。

努③不得直，直则无力。

趯④须蹲其锋，得势而出。

策⑤须背笔，仰而策之。

掠⑥须笔锋，左出而利。

啄⑦须卧笔疾罨⑧。

磔⑨须趯笔，战行右出。

八法起于隶字⑩之始，后汉崔子玉历钟、王以下，传授所用八体该于万字。

————唐·张怀瓘《玉堂禁经》

【注释】

①侧：即点的写法。作点时侧锋峻落，铺毫行笔，势足收锋，如鸟之翻然侧下，故云不得平其笔。

②勒：即横画的写法。作横画时逆锋落纸，缓去急回，不可顺锋平过，如勒马之用缰。

③努：即竖画的写法。写竖画不宜过直，太挺直则木僵无力，而须直中见曲势。

④趯：即钩画的写法。谓作钩时，先蹲锋蓄势，

永字八法图

再快速提笔，然后绞锋环扭，顺势出锋，力聚尖端。如人要跳跃，需先蹲蓄力，然后猛然一跃而起。

⑤策：即仰横的写法。策本义是马鞭，这里其引申义策应之意。仰横多用在字的左边，其势向右上斜出，与右边的点画相策应，形成相背拱揖的形势。

⑥掠：即长撇的写法。谓写掠画应如以手拂物之表，虽然行笔渐渐加速，出锋轻捷爽利，取其

潇洒利落之姿，但力要送到末端，否则就会飘浮无力。如篦之掠发，状似燕掠檐下。

⑦ 啄：短撇的写法。谓写短撇行笔快速，笔锋峻利。落笔左出，锐而斜下，应如鸟之啄食。以轻捷健劲为胜。

⑧ 罨：通"掩"，捕取的意思。疾罨，谓迅疾掩而取之。

⑨ 磔：即捺画的写法。磔本义是肢解，肢解必以刀劈，磔画即取刀劈之意。写时要逆锋轻落，右出后缓行渐重，至末处微带仰势收锋，要沉着有力，一波三折，势态自然。

⑩ 隶字：这里指楷书。

译文：

　　一般来说，用笔之法，点画有八种，都能在"永"字中得到体现。

　　侧点，不得平着笔。

　　横画，不得卧笔横拖。

　　竖画，不宜过直，过直则无力。

　　钩画，先蹲锋蓄势，再快速提笔，得势而出。

　　仰横，其势向右上斜出，与右边的点画相策应，

形成相背拱揖的形势。

长撇，需用笔锋，向左锐利出锋。

短撇，须卧笔疾出。

捺画，须快行笔，疾势战行，向右出笔。

八法起于楷书，自后汉崔瑗历经钟繇、王羲之以后，所授八法适用于一切字。

导文：

永字八法，是古代书法家在书法艺术创作实践中总结出来的以"永"字笔画为例，概说楷书用笔法则的理论。其来源有以下几说：一、崔瑗、钟繇、王羲之说。元李溥光《雪庵八法·八法解》："历代以下，书者工于笔法之妙。其名世者，如魏晋之钟繇、王羲之，唐之欧、虞、柳、颜之辈，亦各家有书，所传之，惜乎沦没日久，真迹不存，惟羲之'永'字八法，共《三昧歌》，流传在世。"另，《法书苑》："王逸少工书，十五年偏攻'永'字八法，以其八法之势，能通一切。"二、智永说。宋陈思《书苑菁华》："隋僧智永，发其指趣，授于虞秘监世南，自兹传授遂广彰焉。"三、张旭说。见于宋朱长文《墨池篇》。

予传授笔法，得之于老舅彦远[1]，曰："吾昔日学书，虽功深，奈何迹不至殊妙[2]。后问于褚河南[3]，曰："用笔当须如印印泥[4]。"思而不悟，后于江岛，见沙平地静，令人意悦欲书。乃偶以利锋画而书之，其劲险之状，明利媚好。自兹乃悟用笔如锥画沙，使其藏锋，画乃沉着。当其用笔，常欲使其透过纸背，此功成之极矣。真草用笔，悉如画沙，点画净媚，则其道至矣。如此则其迹可久，自然齐于古人。

——（传）唐·颜真卿
《述张长史笔法十二意》

【注释】

①彦远：即陆彦远，唐代书法家陆柬之的儿子，张旭的舅舅。

②殊妙：特妙。

③褚河南：即褚遂良。

④印印泥：谓如印章印在封泥上。泥是软的，印章压在上面，印泥会沿着线条的中心溢向两边，其状正如"锥画沙"。所以，古人总是将"印印泥"与"锥画沙"连在一起论说，形容用笔功夫的精深。

译文：

我传授的笔法，得之于老舅彦远，他说："我过去学书法，虽功夫深厚，但是书迹不能达到绝妙。后来我去向褚遂良请教，褚说："用笔须如印印泥"。我思考良久但还是没有领悟，后在江岛看见沙滩平净，让人精神愉悦想写字。就偶然用锐利的东西在沙上书写，沙面上显现出强劲险峻的形状，明利媚好。从此我领悟到用笔如用锥子画沙一般，要使笔藏锋，笔画才能着实而不漂浮。当用笔之时，常能使笔力透过纸背，这样就达到了成功的极点。楷书草书的用笔，都如锥画沙，点画明利遒媚，那么就由技进道了。如此，书迹可传之久远，自然能与古人比肩了。

导文：

关于旧题唐颜真卿作《述张长史笔法十二意》一文的版本及真伪问题，自宋代以来多有论争。北宋朱长文最先对之提出质疑，认为"十二意"出自梁武帝之文，颜真卿之文所言与之略同，故而是伪托。近人余绍宋在《书画书录解题》中赞同朱长文的观点，并作了具体的辨析。朱关田《颜真卿传》

也对此文卷首所述"予罢秩醴泉，特诣京洛，访金吾长史张公，请师笔法"之事进行详细辨证，得出结论是"是篇首记者，诚误"。张天弓《关于〈张长史十二意笔法〉的真伪问题》一文，也指出"各种本子皆是伪托"。

颜真卿　《述张长史笔法十二意》局部

四面停匀,八边具备,短长合度,粗细折中。心眼准程^①,疏密欹正。筋骨精神,随其大小。不可头轻尾重,无令左短右长,斜正如人,上称下载、东映西带^②,气宇^③融合,精神洒落,省此微言,孰为不可也。

<div align="right">——唐·欧阳询《八诀》</div>

【注释】

① 心眼准程:心眼,此处之字之心,字之眼;准程,一定的规程和法式。

② 东映西带:相互映衬。指作书时,为了布局和结体的美观,对字的结构或笔画位置略作调整。在具体操作时,或借助异体俗字,须合于篆隶者方可从之;或依据成规,须考之法帖所有,不宜生造。

③ 气宇:指人的胸襟,度量。

译文:

四面分布均匀,八边齐备,短与长都合乎法度,粗和细都适中,字心字眼都符合一定的规程,疏密恰当,斜正合适。筋骨和精神随字形大小而定。不可以头轻尾重,不要使左边短右边长,斜和正要如

人体一样上下均衡匀称，上下左右相互映衬。胸襟和谐，精神潇洒，明白这些精深微妙的言辞，还有什么做不好的呢！

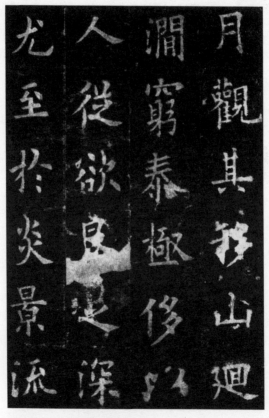

欧阳询　《九成宫醴泉铭》局部

数画并施，其形各异；众点齐列，为体互乖①。一点成一字之规，一字乃终篇之准。违而不犯，和而不同②；留不常迟，遣③不恒疾；带燥方润，将浓遂枯；泯④规矩于方圆，遁钩绳⑤之曲直；乍显乍晦，若行若藏；穷变态⑥于毫端，合情调于纸上。无间心手，忘怀楷则⑦，自可背羲、献而无失，违钟、张而尚工。

——唐·孙过庭《书谱》

【注释】

① 乖：这里指相区别，不雷同之意。

② 违而不犯，和而不同：违，违反，背离，指书法的用笔、结字乃至章法的变化和不同。犯，冒犯，不和谐；同，雷同，重复。

③ 遣：调遣，此指运笔书写。

④ 泯：泯灭，此指融合会通的意思。

⑤ 遁钩绳：离开木工用的钩和绳。

⑥ 变态：变化莫测的形态。

⑦ 忘怀楷则：不为法则所束缚。

译文：

多个并列笔画的书写，其形态要各不相同；多个点一起排布，其意态也要有所区别。起笔的第一点，往往成为这个字的准则，开篇的第一个字乃是整幅书法的准绳。点画字形要相互区别，变化多端，但不互相侵犯，彼此和谐又不至雷同。用笔驻留但不迟疑，放笔又不流于过速；燥笔中含有润泽，浓墨中使出枯涩；不依尺规衡量能令方圆适度，弃用钩绳准则而能使曲直合宜；使笔锋忽露忽藏，运毫若行又若止；极尽字体形态变化于笔端，融合作者感受、情调于纸上。心手相应，不为法则所束缚，自然可以背离羲之、献之的法则而不失当，违反钟繇、张芝的规范仍得巧妙。

至如初学分布，但求平正；既知平正，务追险绝①；既能险绝，复归平正。初谓未及，中则过之，后乃通会②，通会之际，人书俱老。

——唐·孙过庭《书谱》

【注释】

① 险绝：奇绝险劲。

② 通会：融会贯通。

译文：

初学分行布白的，仅仅求其平正即可；而达到了平正的境界之后，就要追求险绝；当险绝也能做到时，则又要回复到平正上来。初学书法，以为工夫赶不上古人，到了中间的过程，书法或过于平正，或过于险绝，最后才能达到融会贯通之境。书法达到融会贯通的境界时，做人和作书的境界都能老成练达。

导文：

孙过庭这里提出了学书的"三阶段"、"三境界"，所谓"平正"，即结字匀称，点画妥帖，横直相安，

骨肉相称，端庄沉着，合乎法度；所谓"险绝"，即结字奇变，参差起伏，阴阳开合，纵横欹侧，出没无穷，合乎意态是也；所谓"复归平正"，即平和简净，妙合自然，变化莫测，质朴无华，平中寓奇，合乎理趣是也。过此三关，即能"从心所欲不逾矩"，即所谓"通会之际，人书俱老矣"！（见刘小晴《中国书学技法评注》，上海书画出版社2002年版，第172页。）

王羲之
《重熙帖》局部

又曰："称^①谓大小，子知之乎？"曰："尝闻教授，岂不谓大字促^②之令小，小字展之使大，兼令茂密，所以为称乎？"长史^③曰："然，子言颇皆近之矣。"

<div align="right">

——（传）唐·颜真卿

《述张长史笔法十二意》

</div>

【注释】

① 称：相称，匀称。

② 促：缩短。

③ 长史：即唐代书法家张旭，曾官至金吾长史，人称"张长史"。

译文：

又说道："匀称是因为字有大小，你知道吗？"答道："我曾听您教授，岂不是大字收缩令它小，小字舒展使它大，并且使之茂密，所以为匀称吗？"张旭说："你说的都颇接近它的意思。"

导文：

关于一幅字的全部安排，字形大小，必在预想

之中。如何安排才能令其大小相称，必须有一番经营才行。所以颜真卿答以"大字促之令小，小字展之使大"。这里大小是相对的说法，"促"、"展"是就全幅而言，故又说"兼令茂密"。所以，他所要求的相称之意，绝不是大小齐匀的意思，更不是单指写小字要展大，写大字要促小，至于小字要宽展，大字要紧凑，相反相成的作用，那是必要的，然非颜真卿在此处所说的意思。

米芾 《惠柑帖》

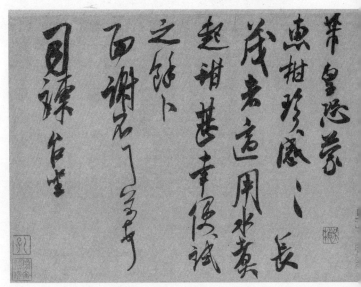

墨淡则伤神采，绝①浓必滞②锋毫。

——唐·欧阳询《八诀》

【注释】

　　① 绝：极、最。

　　② 滞：不流畅，不灵活。

译文：

　　用墨淡了会损害作品的神韵风采，墨太浓了必然会使笔锋滞涩，影响运笔的流畅。

带燥①方润，将浓遂枯。

<div align="right">——唐·孙过庭《书谱》</div>

【注释】

①燥：此指书写时笔毫中少墨而出现干枯、飞白状。

译文：

疾速的枯笔却内含温润之趣，浓墨中能使出枯涩。

米芾 《虹县诗帖》局部

书道①玄妙，必资神遇，不可以力求也。机巧②必须心悟，不可以目取也。……假笔转心，妙非毫端之妙。必在澄心运思至微妙之间，神应思彻。

——唐·虞世南《笔髓论》

【注释】

①书道：将书法与宇宙本原，人生观相联系，即庄子所谓："所好者道也，进乎技矣。"

②机巧：机智巧妙。

译文：

书道是很神奇微妙的，它与人的天赋和性灵相通，不是刻意追求所能达到的。书法的巧妙灵活必须由心来体悟，不可能用眼睛来取得。……借助书法传达情感，其妙处并不是笔端的微妙。必须使心神澄清安定，构思才能达到神妙的境界，有了神思和灵感，思维才能无所不通。

导文：

这里所说的"神遇"、"心悟"、"澄心运思"、"神应思彻"等一连串的主观思维活动，都是为说明"假笔转心"，将作者的主观精神表现在书法的创作中，从而反映出超越形质的神采来。

微臣属书东观，预闻前史，
若乃知几其神，惟睿作圣，
玄妙之境，希夷不测，然则
三五迭兴，墉垆著神动，
圣□可得言焉，仆尝

虞世南
《孔子庙堂碑》局部

夫字以神^①为精魄^②，神若不和，则字无态度^③也；以心^④为筋骨，心若不坚，则字无劲健也；以副毛^⑤为皮肤，副若不圆，则字无温润也。

——唐·李世民《指意》

【注释】

①神：与"形"相对的精神、神采。

②精魄：精神气魄。明宋濂《见山楼记》："濂之学识缪悠，立言无精魄，难以传远。"

③态度：气势、姿态。

④心：即心毫、主毫，指笔锋。

⑤副毛：指包裹在笔锋四周的一些较短的毛。

译文：

书法要以神采为魂魄，精神如果不平和，写出的字就缺乏气势；要以心毫为筋骨，心毫如不聚拢，这样写出的字笔画就不劲健；以副毫为皮肤，副毫若不周全，字就不温润。

深识书者，唯观神采，不见字形。

——唐·张怀瓘《文字论》

译文：

深刻认识书法的人，只观赏神采风韵，不见字形。

导文：

书法欣赏中的形与神，不是绝对对立的。然而张怀瓘提出的观书标准，则是"唯观神采，不见字形"，其实，张氏未必不懂得"无形则无神"的道理，而是从重点的角度出发强调书法欣赏之观"神"的重要性。

然智则无涯，法不固定，且以风神骨气者居上，妍美①功用②者居下。

<div style="text-align:right">——唐·张怀瓘《书议》</div>

【注释】

① 妍美：美丽。

② 功用：功效、效用。

译文：

然而智慧是没有涯际的，方法也是不固定的，但以神采气势居上，流美而实用一路的居下。

最不可忙，忙则失势①；次不可缓，缓则骨痴②；又不可瘦，瘦当形枯；复不可肥，肥即质浊③。

——唐·欧阳询《传授诀》

【注释】

①势：中国古代书法美学中的"势"，是作为"力"的从属概念，作为"力"的补充与说明而提出的。书法美学中"力"与"势"的范畴，是哲学中"气"的概念在书法美学中的具体体现。

②骨痴：形容书法作品软弱无力。

③质浊：形容书法臃肥不清雅。

译文：

用笔时最忌快，快了就容易失去气势；其次是不可太慢，太慢了就会有迟钝之感；又不可太瘦，否则就会线条干枯；还不可太肥，太肥了字就臃肥不清雅。

欧阳询
《虞恭公碑》局部

假令众妙攸归^①，务存骨气；骨既存矣，而道润^②加之。

<div align="right">——唐·孙过庭《书谱》</div>

【注释】

　　① 攸归：攸，所；归：归属。

　　② 道润：谓笔法刚劲饱满

译文：

　　如果使各种书法美的元素都聚合于一处，一定会聚存骨力神气；有了骨气，再加上遒劲润泽的风致就可以了。

或恬澹雍容①，内涵筋骨；或折挫槎枿②，外曜③锋芒。

<div align="right">——唐·孙过庭《书谱》</div>

【注释】

①恬澹雍容：恬澹，亦作"恬憺"同"恬淡"，清静淡泊之意；雍容：形容仪态温文大方。

②槎枿：树的权枝。北周 庾信《枯树赋》："若夫松子、古度、平仲、君迁，森梢百顷，槎枿千年。"

③曜：照耀；明亮

译文：

有的恬淡雍容，内涵筋骨；有的曲折交错，外露锋芒。

通神仙乳崇家兼以郎邪
學飙無而悟以驚之往爲
詩以頴壁而卷戟保之
邪書而一室更新而至羣蒙
乃其乃羣以而有而去天
酸也亦乃虛正亡去以
以鍾任以多慱其而

孙过庭　《书谱》局部

初学之际，宜先筋骨，筋骨不立，肉何所附？

<div align="right">

——唐·徐浩《论书》

</div>

译文：

初学习字，应该先做到用笔刚韧，运转有力。假若没有筋骨之力，丰润的笔致将附着在哪里呢？

徐浩　《朱巨川告身》局部

欧若猛将深入，时或不利①；虞若行人②妙选，罕有失辞③。虞则内含刚柔，欧则外露筋骨，君子藏器④，以虞为优。

——唐·张怀瓘《书断·妙品》

【注释】

① 不利：犹言不成功，失误。

② 行人：中国古代的官名，《周礼》秋官之属，有大行人，小行人，掌管觐见聘问之事，汉大鸿胪属官有行人，其后无闻。

③ 失辞：言辞失当。《左传·宣公十二年》："彘子以为谄，使赵括从而更之，曰：'行人失辞。'"

④ 君子藏器：《周易》："君子藏器于身，待时而动。"意思是君子有卓越的才能，超群的技艺，不到处炫耀，而是在必要的时刻才把它施展出来。

译文：

欧阳询如猛将深入，时而或有失误；虞世南如精选出来的"行人"，罕有失当。虞世南的书法内含刚柔，欧阳询则是筋骨外露，君子怀才而不外露，所以虞世南应该更为优秀。

（释智果）尝谓永师曰："和尚得右军肉，智果得骨。"夫筋骨藏于肤肉，山水不厌高深。而此公稍乏清幽，伤于浅露。

——唐·张怀瓘《书断·能品》

译文：

智果曾对智永禅师说："您得到了王羲之笔法中的丰满，我智果得到了王羲之笔法中的骨力气势。"骨力气势是藏于肌肤里的，山高水深才能生妙趣。而智果的书法稍微缺了点清净幽雅之境，毛病就在于浅薄露骨。

降愚舛然感通

其可測乎兩楹

夢奠雙樹變色

浩
《不空和尚碑》局部

又曰："力谓骨体，子知之乎？"曰："岂不谓趯笔①则点画皆有筋骨，字体自然雄媚②之谓乎？"长史曰："然。"

——（传）唐·颜真卿
《张长史笔法十二意》

【注释】

①趯笔：用笔法之一，要道劲雄健。

②雄媚：雄健媚好。

译文：

（张旭）又道："笔力的意思是指刚劲雄健的书风，你知道吗？"（颜真卿）应答说："岂不是在运笔的时候点画都要有骨力，字体自然雄健媚好吗？"张旭道："是这样的。"

右①包罗古今，不越三品②，工拙伦次③，迨④至数百。且妙之企神⑤，非徒步骤。能之仰妙，又甚规随⑥。每一书之中，优劣为次；一品之内，复有兼并⑦。

<div align="right">——唐·张怀瓘《书断》</div>

【注释】

　　① 右：指前文、上文。在此段之前，张怀瓘将先秦史籀至唐初卢藏用等数百位书家进行品第定位。列史籀、李斯、钟繇、羲、献父子等二十五人为神品；杜林、卫密等九十八人为妙品；张敞、卫觊、卫瓘等一百七人为能品。

　　② 三品：指神、妙、能三品。

　　③ 工拙伦次：优劣次序。

　　④ 迨：接近。

　　⑤ 企神：企及神品。

　　⑥ 规随：汉扬雄《法言·渊骞》："或问萧曹，曰：'萧也规，曹也随。'"李轨注："萧何规创于前如一，曹参奉随于后不失。"后以"规随"谓按前人成规办事。

　　⑦ 一品之内，复有兼并：一品之内，人名有

重复的。张氏在每一品第内，又以大篆、古文、小篆、八分、隶书、行书、章草、飞白、草书等不同书体分而论之，故有人名重复现象。

译文：

前文所列包罗古今，不超出神、妙、能三品，定优劣次序，人数接近数百。而且妙品要想企及神品，不只是仿效就可以达到的。能品仰望妙品，又不仅仅是规随他人。每一书体当中，以优劣为次序；每一品第之内，人名又有重复的。

导文：

张怀瓘在书法批评史上首次提出"神、妙、能"三品论书的品评模式，与六朝初唐的比况式点评与九品品评模式拉开距离，对后代的书画品评产生了深远影响。张氏虽然没有对"神、妙、能"作出精确解释，但从他对诸家的品评中大体上可以看出，他所说的能品作者主要是有心于技巧，得形似之理；妙品则精熟过人，忘其技巧；神品则书者的观照能力因天资人品的超拔而特为卓绝，能与外物之神契合，达到主客合一的精神境界，妙造自然，亦即张

氏所标举的
"神采"之美。
能品以采动
人，妙品以
己神动人，
神品则以神
采——主客合
一的精神所
构造之形动
人。（见薛龙
春《张怀瓘
书学著作考
论》，天津人
民美术出版
社2005年版，
第188页）

王羲之
《平安帖》

穆宗政僻①，尝问公权笔何尽善，对曰："用笔在心，心正则笔正。"上改容，知其笔谏也。

——后晋·刘昫等《旧唐书》

【注释】

① 穆宗：指唐穆宗（795—824），原名李宥，元和七年(812)被立为皇太子，改名恒。在位期间"宴乐过多，畋游无度"，"不留意天下之务"。后服金石之药而死，享年29岁。僻：地方荒远；政僻，指懈怠政务。

译文：

穆宗怠于朝政，曾经询问柳公权如何才能将书法发挥的尽善尽美，柳公权对答道：用笔的要诀在于心，只有心正了，笔才能正。皇上当即正色改容，知道他是以书法来劝谏自己。

汉
唐
宋
元
书
论
赏
读

宋

苏子美①尝言：明窗净几，笔砚纸墨，皆极精良，亦自是人生一乐。然能得此乐者甚稀，其不为外物移其好者，又特稀也。余晚知此趣，恨字体不工，不能到古人佳处，若以为乐，则自是有馀。

——宋·欧阳修《试笔·学书为乐》

【注释】

① 苏子美：北宋书法家苏舜钦，字子美。

译文：

苏子美曾说：窗明几净，笔墨纸砚都精致优良，（对案作书）也当是人生的一大乐事。然而能体味到这种快乐的人很少，没有被外界的事物转移这种爱好的人就更少了。我很晚才知书法的乐趣，遗憾的是自己的书法并不精巧，不能达到古人的佳境。如果是以书为乐的话，自然比古人还体会得更多。

有暇即学书，非以求艺之精，直胜劳心于他事尔。以此知不寓心于物者，直所谓至人①也。寓于有益者，君子也；寓于伐性汩情②而为害者，愚惑之人也。学书不能不劳，独不害情性耳。要得静中之乐，惟此耳。

——宋·欧阳修《笔说·学书静中至乐说》

【注释】

① 至人：指道德修养达到最高境界的人。

② 伐性汩情：伐性，危害身心；汩情：汩没性灵。

译文：

有空就学习书法，不是为了求得书艺的精湛，只不过这胜过劳心于其它的事情罢了。由此可知，不将自己的内心寄托于外物的人，只是指那些修养达到最高境界的人。寄身心于有益事物的，是君子；寄托于那些有害身心汩没性灵之事物的，是愚昧而迷乱的人。学习书法不能不辛劳，但独不危害情性。学习书法重要的是能静中取乐，如此而已。

导文：

欧阳修提出了"学书为乐"的思想，认为书法

具有"乐其心"的作用，是一种最宜自适的艺术。

由此，欧阳修主张书法创作应顺应自然，以寓心适意为目的，而不必斤斤于工拙。

欧阳修　《集古录跋》局部

笔墨之迹，托于有形，有形则有弊。苟不至于无而自乐于一时，聊寓其心，忘忧晚岁①，则犹贤于博弈②也。虽然③，不假外物而有守于内者，圣贤之高致④也，惟颜子⑤得之。

——宋·苏轼《东坡题跋》

【注释】

① 晚岁：迟熟的庄稼，这里比喻不得志。《北史·杨侃传》："亲朋劝其出仕，侃曰：'苟有良田，何忧晚岁？恨无才具耳。'"

② 贤于博弈：贤，优于，胜过；博弈：赌博。

③ 虽然：虽是这样，即使这样。

④ 高致：崇高的人品或情趣。

⑤ 颜子：孔子最得意的学生颜回。

译文：

书法要依托于有形之迹，有形就会有各种弊病。假如能不为形累而任情遣兴，便能够自我娱乐于一时，聊以寄托性灵，忘却忧愁不得志，那么它还是优于博弈之戏的。即使这样，书法不必凭借外物而能自得于心，也是古来圣贤所追求的崇高目标，也只有颜回能做到这样。

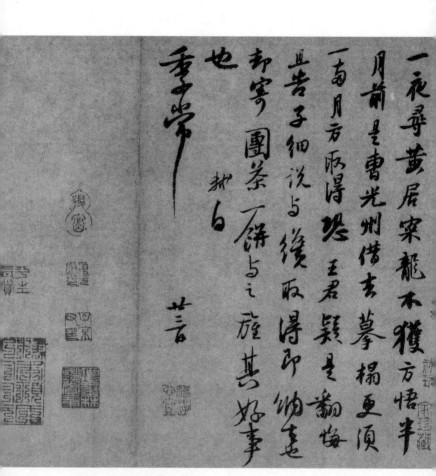

苏轼 《致季常尺牍》

君复①书法，高胜绝人②，予每见之，方病不药而愈，方饥不食而饱。

——宋·陆游《放翁题跋》

【注释】

① 君复：北宋著名隐士林逋，字君复，大里黄贤村人（今奉化市裘村镇黄贤村）。长期隐居杭州西湖，结庐孤山。终生不仕不娶，惟喜植梅养鹤，自谓"以梅为妻，以鹤为子"，人称"梅妻鹤子"。

林逋 《三君帖》

林逋卒后，仕宗嗟悼，赐谥"和靖先生"。善书，工行草，笔意类欧阳询、李建中而清劲处尤妙。

②高胜绝人：高胜，高明优异；绝人，犹过人。

译文：

林逋的书法，高明优异于他人，我每次见到他的书法，生病的时候就算不吃药也能痊愈，饥饿的时候不吃饭也觉得饱了。

古之人率皆能书，独其人之贤者，传遂远。然后世不推此，但务于书，不知前人工书，随与纸墨泯弃①者，不可胜数也。使颜公②书虽不佳，后世见者必宝也。杨凝式③以直言谏其父，其节见于艰危。李建中④清慎温雅，爱其书者兼取其为人也。岂有其实，然后存之久耶？非自古贤哲必能书也，惟贤者能存尔。其馀泯泯⑤，不复见尔。

——宋·欧阳修《笔说·世人作肥字说》

【注释】

① 泯弃：灭绝废弃；泯灭抛弃。

② 颜公：指唐代大书家颜真卿。

③ 杨凝式：唐末五代书法家，字景度，号虚白，陕西华阴人。其父杨涉唐末时曾官居宰相，朱温代唐后，他负责向朱温送交唐朝天子的印信，杨凝式劝戒父亲勿要为自己的富贵而将传国玉玺交给别人。

④ 李建中：北宋书法家，字得中，号岩夫民伯，京兆（今陕西西安）人。宋太祖干德三年（965年）由蜀降宋。历官著作佐郎、殿中丞、太常博士、金

部员外郎等。因曾掌管西京御史台等职，人称"李西台"。

⑤泯泯：消失、灭绝。

译文：

前代之人对于书法多是行家里手，但只有贤德之人的书迹才会传流久远。然而后代的人不推究这个道理，只从"书法"的表面意义上来追求，却不知道历史上在书法上下工夫的连同他的书迹一起泯灭了的，简直数不胜数。假设颜真卿的书法并不好，但是后人（由于敬重他的人品）见到他的书迹也必然珍爱有加。杨凝式以耿直的言辞来规劝他的父亲，其高洁的操守呈现于艰难危急的时刻。李建中性情清介谨慎、温和雅致，让喜欢其书法的人同时也推崇他的为人。难道不是因为这些（高尚的品格）才让他们的书迹流传到现在的吗？难道是因为前代那些有德才之人都是书法高手，其书迹才能存之久远的吗？实际上，并不是那些贤哲之人的书法多么高明，只不过是因为贤德，他们的书法才能保存下来而已。其余的都随着时间的推移而消失，后人再也见不到了。

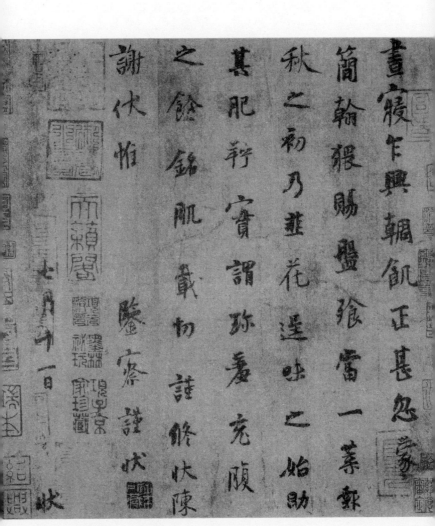

昼寝乍興輒飢正甚忽蒙

简翰猥賜盤飧當一葉報

秋之初乃韭花逞味之始助

其肥羜實謂珍羞充腹

之餘銘肌載切謹脩狀陳

謝伏惟

鑒察謹狀

状

杨凝式　《韭花帖》

人貌有好丑，而君子小人之态不可掩也；言有辩讷①，而君子小人之气不可欺也，书有工拙，而君子小人之心不可乱也。钱公②虽不善书，然观其书，知其为挺然忠信礼义人也。

——宋·苏轼《跋钱君倚书遗教经》

【注释】

①辩讷：巧言雄辩与口齿笨拙

②钱公：钱君倚，名公辅，君倚是他的字。英宗、神宗时人，官至天章阁待制。

译文：

人貌有俊丑，而君子和小人的表现却是不可掩饰的；言语有雄辩与笨拙，而君子和小人的气质是欺瞒不住的；书法有优劣，而君子和小人的心意是没法混淆的。钱公虽不擅长书法，然观览他的书迹，也能知道他是挺拔特立的忠信礼义之人。

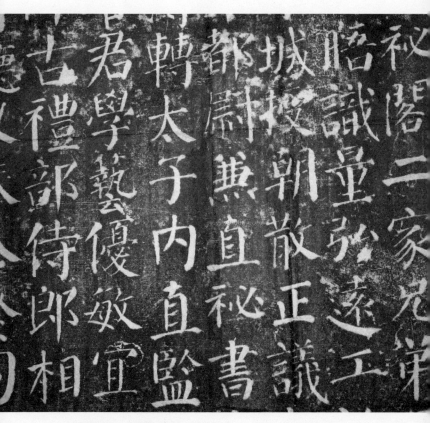

颜真卿　《颜勤礼碑》局部

观其书，有以得其为人，则君子小人必见于书，是殆①不然。以貌取人且犹不可，而况书乎？吾观颜公书，未尝不想见其风采，非徒得其为人而已，凛乎②若见其诮卢杞而叱希烈③，何也？其理与韩非窃斧之说④无异。然人之字画工拙之外，盖皆有趣，亦有以见其为人邪正之粗云。

——宋·苏轼《题鲁公帖》

【注释】

① 殆：大概，大约。

② 凛乎：令人敬畏的样子。

③ 诮：责备、讥刺；卢杞：唐德宗时的奸臣，为人阴险狡诈，居相位期间，忌能妒贤，陷害杨炎、颜真卿等忠臣；希烈：指李希烈，唐朝叛将。颜真卿曾当朝斥责卢杞的阴谋，后李希烈叛变，卢杞故意劝德宗皇帝派75岁高龄的颜真卿前去劝降。颜明知凶多吉少，仍毅然前往，后为李希烈缢死。

④ 窃斧之说：是说有人丢了斧头，怀疑是邻居偷走的，于是他越看越觉得邻人言行举止皆象盗斧的人。后又找到斧子，再看邻居举止又都不象盗斧的人了。随后这个故事成为目随心乱的典故。此

寓言见于《列子·说符》，《韩非子·说难》有"邻父之疑"，意与此同。

译文：

观览一个人的书法，就可以从中明白其为人，是君子还是小人必表现于书作之上，这种说法大约并不尽然。以貌取人尚且不可，何况书迹呢？我看颜真卿的书迹，未尝不想见到他的风采，并非仅是明白他的为人而已，看他的书法，仿佛能令人敬畏地见他讥刺卢杞、呵斥希烈，为什么呢？其中的道理与韩非的"窃斧之说"没什么不同。因为人的字画除了表现出技法的优劣之外，都各有其情趣，从中也能大致了解他们为人的邪恶与正直。

导文：

苏轼在书品与人品的关系问题上，其所持的观点前后是有所变化的。原先主张"书有工拙，而君子小人之心不可乱也"，后来则认为"君子小人必见于书，是殆不然"，只是"以见其为人邪正之粗"，"其理与韩非窃斧之说无异"。苏轼深刻地认识到艺术鉴赏活动中鉴赏者的主观心理的重要作用，既看到书法创作主体、作品以及鉴赏者之间的某种一致性，又不将它绝对化，是符合艺术实际规律的。

夫书者，英杰①之馀事，文章之急务②也。虽其为道③，贤不肖④皆可学，然贤能之常多，不肖者能之常少也，岂以不肖者能之而贤者遽⑤弃之不事哉！

——宋·朱长文《续书断》

【注释】

① 英杰：才能超群的人。

② 文章之急务：指撰写文章时急需用到的。

③ 道：一种成体系的思想或技艺。

④ 不肖：不才，不正派。

⑤ 遽：急促，仓猝。

译文：

书法，是那些才能超群之人的馀暇之事，是撰写文章时急需用到的。虽然书法作为一种技艺，贤德与不正派之人都可以学习，然而贤德之人擅长的常常较多，不正派的人擅长的常常较少，这哪里可以因为不正派之人擅长书法，而贤德的人就仓猝放弃而不从事它呢！

呜呼！鲁公^①可谓忠烈之臣也，而不居庙堂宰^②天下。唐之中叶卒多故而不克兴，惜哉！其发于笔翰，则刚毅雄特，体严法备，如忠臣义士，正色^③立朝，临大节而不可夺也^④。扬子以书为心画，于鲁公信矣。

<div align="right">——宋·朱长文《续书断》</div>

【注释】

①鲁公：颜真卿曾被封为鲁郡开国公，故称"颜鲁公"。

②宰：主宰、治理。

③正色：态度严肃而不可侵犯。

④临大节而不可夺也：语出《论语·泰伯》。大节，临难不苟的节操；夺：丧失。指面临生死关头，仍不改变其原来志向。

译文：

呜呼！颜真卿真的可以被称为忠烈贤德的大臣，然而不能在朝廷做官治理天下。唐代中叶最终因多种变故而不能复兴，真是令人感到可惜呀！颜真卿的精神体现在书法上，是刚毅雄奇，体势严谨、

技法完备，如忠臣义士，态度严肃而不可侵犯地立于朝堂之上，就算在生死关头也不失节的情操是不可剥夺的。扬雄说"书为心画"，在颜真卿的身上得到了验证。

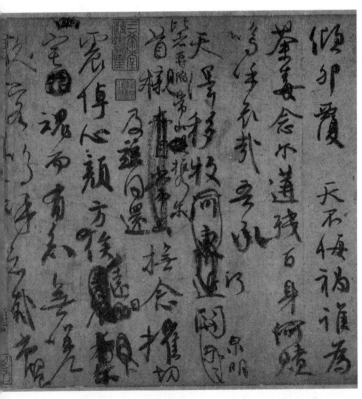

颜真卿　《祭侄稿》局部

大抵人心不同，书亦如之。颜真卿之笔，凛然如社稷臣①；虞世南②之笔，卓乎如廊庙之器③；以至王僧虔④之字若王谢家子弟；是岂独由外入之学？其性以成之也，固有自矣。观缮⑤草字风度，亦可以见其人物之飘逸⑥云。

——宋·佚名《宣和书谱》

【注释】

① 社稷臣：指关系国家安危的重臣。

② 虞世南：唐初著名书法家，字伯施，浙江余姚人。深得唐太宗器重，称其"德行、忠直、博学、文词、书翰"为五绝。

③ 廊庙之器：廊，指殿下屋；庙，指太庙。廊庙借指朝廷；廊庙之器：指能肩负朝廷重任的人才。

④ 王僧虔：南朝齐书法家，字简穆，王羲之四世族孙。喜文史，善音律，工真、行书，书承祖法，丰厚淳朴而有骨力。

⑤ 缮：南朝陈书法家陆缮，善草书。

⑥ 飘逸：谓神态举止潇洒脱俗。

译文：

　　大抵人品气质不同，书法风格也会呈现不同的面貌。颜真卿气节凛然，故其书法端庄凝重犹如社稷之臣；虞世南的笔墨，高超卓然，显示出其有肩负朝廷重任的雄才；以至王僧虔的字有"王谢"贵族子弟的风度。这难道都是由外在原因引起的吗？实际上，乃是因为各人性情的原因导致的，这些本是有来由的。观览陆缮草书的风采神韵，也可以想见其人的神态潇洒、举止脱俗了。

虞世南　　《孔子庙堂碑》

退笔①如山未足珍，读书万卷始通神。

——宋·苏轼《酬柳氏二外甥求笔迹》

【注释】

① 退笔：用废掉的笔。

译文：

用过的笔堆成小山也不值得珍惜，读书万卷才能用笔通神。

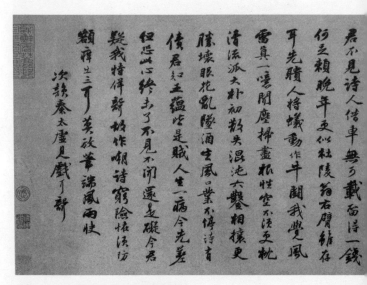

苏轼 《次韵秦太虚见戏耳聋诗帖》

予谓东坡书，学问文章之气^①，郁郁芊芊^②，发于笔墨之间，此所以他人终莫能及耳。

——宋·黄庭坚《跋东坡书远景楼赋后》

【注释】

①学问文章之气：清雅的书卷之气。

②郁郁芊芊：形容气盛的样子。

译文：

我认为东坡书法中所散发出来的书卷之气，郁郁芊芊，发于笔墨之间，这是他人终不能达到的。

学书须要胸中有道义①，又广之以圣哲之学，书乃可贵。若其灵府无程②，政使笔墨不减元常、逸少，只是俗人耳。

——宋·黄庭坚《书缯卷后》

【注释】

①道义：道德义理。

②灵府：心灵。程：谓器所容也。灵府无程，意指胸无点墨，没有文化。

译文：

学习书法必须胸中存有道德义理，还要以圣贤哲人之学扩充胸襟，写出来的字才可贵。如果一个人胸无点墨，没有文化，即使笔墨技巧不比钟繇和王羲之差，也只是俗人而已。

王著①临《兰亭叙》、《乐毅论》，补永禅师②周散骑千字③，皆妙绝，同时极善用笔。若使胸中有书数千卷，不随世碌碌，则书不病韵，自胜李西台④、林和靖⑤矣。盖美而病韵者王著，劲而病韵者周越⑥，皆渠侬⑦胸次之罪，非学者不力也。

——宋·黄庭坚《跋周子发帖》

【注释】

① 王著：北宋书法家，字知微，成都人。曾主持刊刻《淳化阁帖》。

② 永禅师：隋代书法家智永和尚。

③ 周散骑：南朝梁武帝时期员外散骑侍郎周兴嗣。其曾奉皇命从王羲之书法中选取千字，编纂成《千字文》。

④ 李西台：北宋书法家李建中，字得中，自号岩夫民伯。曾官西京留司御史台职，故称"李西台"。

⑤ 林和靖：北宋著名隐士林逋，字君复，大里黄贤村人（今奉化市裘村镇黄贤村）。长期隐居杭州西湖，结庐孤山。终生不仕不娶，惟喜植梅养鹤，

黄庭坚 《松风阁诗卷》局部

自谓"以梅为妻，以鹤为子"，人称"梅妻鹤子"。
林逋卒后，仕宗嗟悼，赐谥"和靖先生"。善书，
工行草，笔意类欧阳询、李建中而清劲处尤妙。

　　⑥周越：北宋书法家，字子发，山东邹平人。
黄庭坚早期曾从其学书，称其"下笔沉著，是古人
法"。后随水平日增，眼界日高，黄庭坚又批评说：
"予学草书三十余年，初以周越为师，故二十年抖
擞俗气不脱"。

　　⑦渠侬；方言，他（她），他（她）们。

147

译文：

王著临《兰亭叙》、《乐毅论》，补智永禅师书周兴嗣《千字文》，都很绝妙，同时极善于用笔。倘若胸中有数千卷书，不随世俗人一样平庸，那么他的书法就不会低俗，自然胜过李建中和林逋。书法流美而俗气的如王著，劲健有力而俗气的如周越，这都是因为他们胸中少学问的缘故，而不是学习书法不用功。

大抵唐人作字，无有不工者，如居易①以文章名世，至于字画，不失书家法度，作行书，妙处与时名流相后先。盖胸中渊著②，流出笔下，便过人数等，观之者亦想见其风概③云。

——宋·佚名《宣和书谱》

【注释】

① 居易：唐代大诗人白居易。

② 渊著：指胸怀深广，学问渊博。

③ 风概：风度气概。

译文：

大概唐人写字，没有不精工的，如白居易以文章闻名于世，至于书法，也不失书法家的法度，他的行书，妙处与当时的书法名流不相上下。由此可见，只要胸怀深广，学识渊博，那么流露于笔下，便能胜过他人好几筹，览阅他们书法的人，也能联想到他们不凡的风度气概。

笔成冢，墨成池①，不及羲之即献之；笔秃千管，墨磨万铤，不作张芝作索靖②。

——宋·苏轼《题二王书》

【注释】

① 笔冢：埋笔的坟丘。唐张怀瓘《书断》曾记载：智永住吴兴永欣寺，积年学书，后有秃笔头十瓮，后把笔头埋了，称之为"退笔冢"。另，唐李肇《国史补》中："长沙僧怀素，好草书，自言得草圣三昧。弃笔堆积，埋于山下，号曰笔冢；墨池：古代书法家洗笔砚的池子。

② 张芝：汉代书家，后世誉为"草圣"；索靖：西晋书法家，字幼安，敦煌人，张芝姊孙，博通经史。曾官尚书郎、雁门和酒泉太守，拜左卫将军。以善写草书知名于世，尤精章草。

译文：

写废了的毛笔堆成小山，洗笔的水把整个池塘都染黑了，不如王羲之也接近王献之了吧；笔写秃了千管，墨磨光了万锭，不如张芝也能比得上索靖了吧。

軾再啟久留叨恩頻蒙
餽餉深為不皇又辱
寵召不克赴併積慙汗惟
深察 軾再拜

苏轼 《久留帖》

草书妙处，须学者自得①，然学久乃当知之。墨池笔冢，非传者妄也。

——宋·黄庭坚《山谷题跋》

【注释】

① 自得：指自己有所体会。

译文：

草书的妙处，必须要学习者自己去体会，不过学习久了应当知晓（其中的奥妙）。墨池笔冢的典故，不是人们乱加传言的。

黄庭坚 　《李白忆旧游诗卷》局部

把笔无定法，要使虚而宽①。欧阳文忠公②谓余，当使指运而腕不知，此语最妙。方其运也，左右前后，却不免欹侧③，及其定也，上下如引绳，此之谓笔正。

——宋·苏轼《论书》

【注释】

① 虚而宽：意即"掌虚"。

② 欧阳文忠公：即欧阳修。

③ 欹侧：倾斜。

译文：

执笔没有固定的法则，关键要使掌虚。欧阳修曾对我说，应当使手指运动而手腕不知，这话最妙。当手腕运动的时候，左右前后，毛笔难免会倾斜，而其不动的时候，上下如引绳般垂直，这就是所谓的"笔正"。

凡学书，欲先学用笔。用笔之法，欲双钩回腕①，掌虚指实，以无名指倚笔②，则有力。

<div align="right">——宋·黄庭坚《论书》</div>

【注释】

① 双钩回腕：双钩，即前文之"双苞"；回腕：执笔法之一。即掌心向内，五指俱平，腕竖锋正。

② 倚笔：抵住笔管。

译文：

但凡学习书法，要先学用笔。用笔之法，要采取双钩回腕的方法，指实掌虚，以无名指抵住笔管，才有力。

张长史折钗股①，颜太师屋漏法②，王右军锥画沙，印印泥，怀素飞鸟出林，惊蛇入草③，索靖银钩虿尾④：同是一笔，心不知手，手不知心法耳。

<div align="right">——宋·黄庭坚《论书》</div>

【注释】

① 折钗股：钗原系古代妇女头上的金银饰物，质坚而韧。后被借以形容转折的笔画，虽弯曲盘绕而其笔致依然圆润饱满。南宋姜夔《续书谱》称："折钗股者，欲其屈折，圆而有力。"

② 屋漏法：形容用笔如破屋壁间之雨水漏痕，其形凝重自然，故名。南宋姜夔《续书谱》称："屋漏痕者，欲其无起止之迹。"

③ 飞鸟出林，惊蛇入草：比喻草书的痛快流畅。唐代陆羽《释怀素与颜真卿论草书》载：颜真卿与怀素论笔法，怀素称："吾观夏云多奇峰，辄常效之，其痛快处，如飞鸟出林，惊蛇入草，又如壁坼之路，一一自然。"

④ 银钩虿（chài）尾：比喻书法的钩、挑等笔画道劲有力，有如银钩和蝎尾。虿，蝎子一类的毒

虫，其尾巴能捷然上卷，写"乙"、"丁"等字之末趯，须驻锋而后趯出，故道劲有力。

译文：

张旭的"折钗股"，颜真卿的"屋漏法"，王羲之的"锥画沙、印印泥"，怀素的"飞鸟出林，惊蛇入草"，索靖的"银钩虿尾"：同是一种笔法，心不知手，手不知心，心手两忘罢了。

索靖 《出师颂》局部

157

翟伯寿^①问于米老^②曰:"书法当何如?"米老曰:"无垂不缩,无往不收^③。"此必至精至熟,然后能之。

——南宋·姜夔《续书谱》

【注释】

① 翟伯寿: 宋代书法家翟耆年, 字伯寿。

② 米老: 即米芾。

③ 无垂不缩, 无往不收: "无垂不缩"指写竖画时, 笔画末端都要"缩"笔, 即"回锋"收笔; "无往不收"指写横画时, 在笔画末端要有一个向左"回锋"收笔的动作, 使起笔、收笔得以前后呼应。使得笔画圆润、有力。

译文:

翟耆年请教米芾说:"书法怎么才能写好呢?"米芾回答说: "写字运笔时, 笔锋要在点画尽处或虚或实地作收缩、回锋"。这样能做到极为精熟, 就能够写出好的书法了。

导文：

米芾的"无垂不缩，无往不收"说，强调的是对收笔的裹束，要求行笔"回收"与"欲右先左、欲下先上"的逆入、"中锋行笔"一起，构成书法技法中起笔、行笔和收笔的动作规范和准则。但在书写时不能对之作教条式的理解，不能止于单个笔画的运笔动作，而应当从"势"的角度切入，将它置于字的整体甚至是作品的整体加以考虑，才能有正确的认识。著名书法家董其昌曾把它称为"八字真言"，当作学书的座右铭，可见此说对后世影响之大。

米芾墨迹　《研山铭》

大抵用笔有缓有急，有有锋，有无锋[1]，有承接上文，有牵引下字，乍徐还急，忽往复收。缓以效古，急以出奇；有锋以耀其精神，无锋以含其气味，横斜曲直，钩环盘纡，皆以势为主。然不欲相带，带则近俗；横画不欲太长，长则转换迟；直画不欲太多，多则神痴。……意尽则用悬针，意未尽须再生笔意，不若用垂露[2]耳。

——南宋·姜夔《续书谱》

【注释】

① 有锋、无锋：指出锋与藏锋。

② 悬针、垂露：见前文欧阳询《用笔论》条"注②"。

译文：

一般来说，用笔有时缓慢，有时迅速，有时出锋，有时藏锋，有的承接上文，有的牵引下字。运笔，忽慢忽快，忽往复收。放慢是为了仿古，加快则是为了出奇；露锋是为了显示其精神，藏锋是为了涵融其韵味。无论草字的横斜曲直、钩环萦绕，都是

水字者是也一奔之他豪砕而復合似有神助野人周姓居越

之齊山門外去錢清六十里不致之他人而致之王君亦異矣王

君橋輦硯入都余得借觀累日或以為王君贋作以欺世亦有

數人剌別本以亂真者然余觀此志斷非今人所能為予學書

世年晚得筆法於單丙文世無知者諦觀此剌若合一契而謂

王君能為之歟誠使令人能為之則別剌本便當並駕何乃拙

惡如彼也　或謂大令晉人不應於研背自稱晉獻之此見其

姜夔　《小楷跋王献之保母帖》局部

以取势为主。但不要互相牵连，若牵连过多，那就粗俗了。凡写草字，横画不要太长，长了转换就慢；直画不要太多，多了作品就会显得精神呆滞。……笔意尽时可用悬针，如笔意未尽而要再生新意，那就不如用垂露为妙。

　　用笔不欲太肥，肥则形浊；又不欲太瘦，瘦则形枯；不欲多露锋芒，露则意不持重；不欲深藏圭角，藏则体不精神。

<div align="right">——南宋·姜夔《续书谱》</div>

译文：

　　用笔不要太肥，太肥了字形就浑浊；也不要太瘦，太瘦了字形就憔悴；不要多露锋芒，锋芒太露，字就不稳重；不要深藏棱角，不见棱角，字就没有精神。

石曼卿①作佛号，都无回护②转折之势，小字展令大，大字促令小，是张颠教颜真卿谬论。盖字自有大小相称，且如写"太一之殿"作四窠③分，岂可将"一"字肥满一窠，以对"殿"字乎！盖自有相称，大小不展促也。

——宋·米芾《海岳名言》

【注释】

①石曼卿：宋代书法家、文学家石延年，字曼卿。

②回护：曲折婉转。

③窠：框格。

译文：

石曼卿写佛号，都没有曲折婉转之势，小字扩展使之大，大字收缩使之小，是张旭教颜真卿的谬论。字本来就有大小相称，比如写"太一之殿"作四框格划分，岂可将"一"字占一格，以对应"殿"字呀！因为汉字本来就相称，不必大小扩展或收缩了。

假如"立人"、"挑土"、"田"、"王"、"衣"、"示"，一切偏旁皆须令狭长，则右有余地矣。在右者亦然，不可太密、太巧。太密、太巧者，是唐人之病也。假如"口"字，在左者皆须与上齐，"鸣"、"呼"、"喉"、"咙"等字是也；在右者皆须与下齐，"和"、"扣"等是也。又如"宀"头须令覆其下，"走"、"辶"皆须能承其上。审量①其轻重，使相负荷，计其大小，使相副称②为善。

——南宋·姜夔《续书谱》

【注释】

① 审量：考察衡量。

② 相副称：相称，相当。此谓"宀"覆下，"走"、"辶"承上，都要与下上的轻重笔相当。

译文：

譬如"立人"、"挑土"、"田"、"王"、"衣"、"示"等一类偏旁，都要写得狭长，那么右边就有余地了。偏旁在右边的，也应这样，不要太密，也不要太巧。太密太巧，是唐人书法的毛病。又比如

"口"在左边的，都要与字的上部排齐，"鸣""呼"、"喉"、"咙"等字就是这样。"口"字在右边的，都要与左边的下端排齐，"和"、"扣""等字就是这样。再如"宀"头的字，要覆盖下面；"走"、"辶"等偏旁的字，要承应上面。衡量其轻重，使之能互相负担，斟酌其大小，使之能彼此相称才好。

《九成宫》之"侈"

《九成宫》之"瑕"

《九成宫》之"宫"

《九成宫》之"礼"

书以疏欲风神，密欲老气①。如"佳"之四横，"川"之三直，"鱼"之四点，"畫"之九画，必须下笔劲净②，疏密停匀为佳。当疏不疏，反成寒乞③；当密不密，必至凋疏④。

——南宋·姜夔《续书谱》

【注释】

①老气：老练厚实。

②劲净：干净有力。

③寒乞：形容书法作品风神不足、浅薄。

④凋疏：零落稀疏。

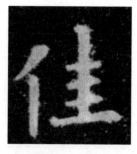

《九成宫》之"佳"

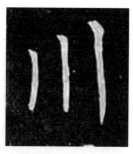

《玄秘塔》之"川"

译文：

书法从疏朗中能见风姿神韵，从结密中能见老练厚实，像"佳"的四横；"川"的三直，"魚"的四点，"畫"的九画，下笔要险劲干净，该疏的疏，该密的密，要安排得停匀妥帖才妙。如该疏的写密了，反而变成一幅寒酸相；该密的写疏了，必然变成散漫凌乱。

真书以平正为善，此世俗之论，唐人之失也。古今真书之神妙，无出钟元常，其次则王逸少。今观二家之书，皆潇洒纵横，何拘平正？……且字之长短、大小、斜正、疏密，天然不齐，孰能一之^①？谓如"東"字之长，"西"字之短"口"字之小，"體"字之大，"朋"字之斜，"黨"字之正，"千"字之疏，"萬"字之密，画多者宜瘦，少者宜肥，魏晋书法之高，良由各尽字之真态，不以私意参之耳。

——南宋·姜夔《续书谱》

【注释】

① 一之：千篇一律。

译文：

真书要写得平正为妙，这是一般世俗的论调，也是唐代书法的缺点。古今真书写得最神妙的，无过钟繇，其次就数王羲之。试看这二家法书，都潇洒纵横，何曾拘守方正平直的规矩呢？……再说字的长短、大小、斜正、疏密，天然不一，谁能将它划一起来呢？例如"東"字长，"西"字短，"口"

字小，"體"字大，"朋"字斜，"黨"字正，"千"字疏，"萬"字密，笔画多的字宜写得瘦些，笔画少的自然适宜写得肥些。魏晋书法之所以高妙，正由于完全照着字的实际形态下笔，不在其中夹杂自己的私意。

钟繇　《力命表》

凡作楷，墨欲乾，然不可太燥。行草则燥润相杂，以润取妍，以燥取险。墨浓则笔滞，燥则笔枯，亦不可不知也。笔欲锋长劲而圆，长则含墨，可以取运动①，劲则刚而有力，圆则妍美。

——南宋·姜夔《续书谱》

【注释】

① 可以取运动：谓笔意酣畅，便于挥运。

译文：

凡写真书，墨要干些，但不可太干；写行、草书墨要半干半湿。墨湿所以求姿媚，墨干所以求险劲；墨过浓，笔锋就凝滞，墨太干，笔锋就枯燥，这些道理学者也不可不知。笔要锋长，要劲而圆。锋长则蓄墨多，利于运转，劲则有力，圆则妍美。

学书之要，惟取神气为佳，若模象体势①，虽形似而无精神，乃不知书者所为耳。

——宋·蔡襄《宋端明学士蔡忠惠公文集》

【注释】

① 模象体势：描摹物象，钻研笔势。

译文：

学书的关键，只有兼具神采气韵的才被认为是好的，如果只是描摹物象，钻研笔势，虽然形似而无精神，这是不懂书法的人才会做的事。

蒙惠水林檎花多

感天氣暄和

體履佳安

公謹太尉左右

襄上

蔡襄　《蒙惠帖》

但疑技巧有天得①，不必勉强②方通神。

——宋·王安石《王临川集》

【注释】

① 天得：谓得之于天，天然具备。南朝梁任昉《〈王文宪集〉序》："悬然天得，不谋成心。"唐韩愈《南阳樊绍述墓志铭》："绍述无所不学，于辞于声天得也。"

② 不必勉强：这里是自然、天然的意思。

译文：

只是怀疑书法的技巧有天然具备的，只有写的自然得体，不矫揉造作，才能写出字的精神来。

书画之妙，当以神会，难以形器①求也。……得心应手，意到便成。故造理入神，迥得天意，此难可与俗人论也。

——宋·沈括《梦溪笔谈》

【注释】

① 形器：意为有形的、具体的东西。

译文：

书画的妙处，应当从精神上领会，难以向有形的东西上求得。……得心应手，意到便成。所以造理入神，迥然得于天意，这是难与一般的俗人论及的。

书必有神、气、骨、肉、血，五者阙①一，不为成书也。

<div align="right">

——宋·苏轼《东坡集》

</div>

【注释】

①阙：通"缺"。

译文：

书法必有神、气、骨、肉、血，五者缺一，是不能称作书法的。

导文：

苏轼此论，我们不应对其文字本身做机械分析，而是应领会他的言外之意。苏轼的意思是：一件书法作品应该象一个鲜活的人，同时具备神、气、骨、肉、血等等，才可以称得上是完备的、好的书法。在这句话里，苏轼并不在意"神"指什么、"气"是何意、"骨"来自何方、"肉"源于何处、"神"与"气"是何关系、"血"与"肉"如何生成，等等。如果我们坚持在这些问题上纠缠，那就落入胶柱鼓瑟、刻舟求剑了。

学书时时临摹，可得形似大要。多取古书①细看，令入神，乃到妙处。惟用心不杂，乃是入神要路。

——宋·黄庭坚《论书》

【注释】

①古书：指古法帖。

译文：

学习书法，时时临摹，可以达到大略形似。要多取古法帖细看，令入神，才能达到妙境。只有用心专一不庞杂，才是到达精妙境界的路途。

风神者，一须人品高，二须师法古①，三须笔纸佳，四须险劲，五须高明，六须润泽，七须向背得宜，八须时出新意。自然长者如秀整之士，短者如精悍之徒，瘦者如山泽之癯①，肥者如贵游之子，劲者如武夫，媚者如美女，欹斜如醉仙，端楷如贤士。

　　　　　　　　　　——南宋·姜夔《续书谱》

【注释】

　　① 山泽之癯：癯，音 qú，瘦的意思。山泽之癯：名山大泽中的清瘦名士。

译文：

　　要使书法有神采，第一须有崇高的品德；第二须有高古的师承；第三须有精良的纸笔；第四须笔调险劲；第五须神情英爽；第六须墨气润泽；第七须向背得宜；第八须时出新意。这些条件都具备了，那么字写得长的，就像秀润端庄的君子；写得短的，就像短小精悍的健儿；写得瘦的，就像深山大泽的隐士；写得肥的，就像豪门贵阀的公子；写得险劲的，就像武夫那样勇猛；写得妩媚的，就像美女那样妖娆；写得欹侧的，就像喝醉了的仙人；写得端正的，就像庙堂上的贤士。

大抵饱学宗儒①，下笔无一点俗气而暗合书法，兹胸次②使之然也。至如世之学者，其字非不尽工，而气韵病俗者正坐③胸次之罪，非乏规矩耳。

——宋·佚名《宣和书谱》

【注释】

① 宗儒：为众人所师法的大儒。

② 胸次：胸怀。《庄子·田子方》："行小变而不失其大常也，喜怒哀乐不入於胸次。" 黄庭坚《题高君正适轩》诗："豁然开胸次，风至独披襟。"

③ 坐：介词，因为，由于。

译文：

大概学识渊博的大儒，下笔没有一点俗气而能暗合书法，这是因为胸怀的原因使之能够这样的。至于像世间的学书之人，他们的字不是不够精巧，而气韵上有俗的毛病是因为胸怀不够博大，不是缺乏技巧规矩。

轼启 江上

避违俯仰八年 怀仰

世契感怅不已 厚

书且审

起居佳胜

令弟爱子各想康福 馀以

面莫既人四愿 不宣 轼再拜

知县朝奉阁下

四月廿六日

苏轼 《江上帖》

两晋士大夫类①能书，笔法皆成就，右军父子拔其萃②耳。观魏晋间人论事，皆语少而意密③，大都犹有古人风泽④，略可想见。论人物要是韵胜为尤难得，蓄书者能以韵观之，当得仿佛⑤。

——宋·黄庭坚《题绎本法帖》

【注释】

① 类：大抵、大都。

② 拔其萃：出类拔萃，即其中最杰出的。

③ 意密：意思周密。

④ 风泽：风采德泽。

⑤ 仿佛：大概、大略。

译文：

两晋士大夫大都擅长书法，笔法方面都很有成就，王羲之父子就是其中最杰出的。魏晋人议论事理，多言简意赅，大都于古人的风采德泽，略可想见。论人物的关键是能够以韵胜最为难得，收藏书法的能以韵观察，当得大略。

导文：

　　"韵"是黄庭坚书法美学思想的核心，其论书画强调以"韵"作为评判作品高下的标准。黄氏所说的"韵"，有绝俗、传神、含蓄、味外之旨，以及情感与表现方法之渗透等多重语意。

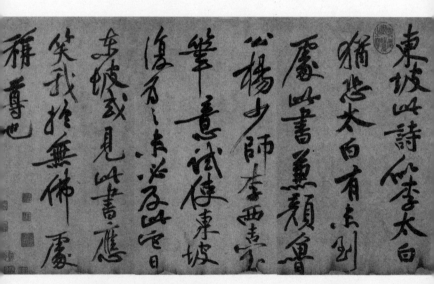

黄庭坚　跋《黄州寒食帖》

此字和而劲，似晋宋间人书。中有草书数字极佳，每能如此，便胜文与可①十倍，盖都无俗气耳。

<div style="text-align:right">

——宋·黄庭坚
《跋东坡〈蔡中道中和子由雪诗〉》

</div>

【注释】

① 文与可：宋代书画家文同，字与可。

译文：

此幅作品平和而又劲健，似乎是晋宋之间的人所书写的。中间有草书数字极为佳妙，每当能够如此，便能胜过文与可十倍，因为作品全无一点俗气。

导文：

在黄庭坚的文学观与艺术观中，力求"免俗"是其一贯的主张和核心思想。他曾经强调："士大夫处世，可以百为，惟不可俗，俗便不可医。"

肥字须要有骨，瘦字须要有肉。古人学书，学其二处①，今人学书，肥瘦皆病，又常偏得其人丑恶处，乃其可慨然者。

——宋·黄庭坚《论书》

【注释】

① 二处：指肥、瘦两方面。

译文：

肥字必须要有骨，瘦字必须要有肉。古人学书，兼学肥瘦两方面，今人学书，不是太肥就是过瘦，都暴露出了问题，又常只学得古人书法中的丑恶之处，这真够令人感慨的。

筋骨之说出于柳，世人但以怒张①为筋骨，不知不怒张自有筋骨焉。

——宋·米芾《海岳名言》

【注释】

①怒张：指笔锋圭角外露。

译文：

筋骨的说法出于柳公权，世人只知道以笔锋外露为筋骨，不知圭角不外露自然也有筋骨在内。

柳公权
《李晟碑》局部

184

态度①者，书法之余②也；骨格者，书法之祖③也。今未正骨格先尚态度，几何不舍本而求末耶？戒之！戒之！

——南宋·赵孟坚《论书法》

【注释】

①态度：姿态，形态。这里指书法的外在形式。

②余：次要的。辛弃疾《鹧鸪天》："唱彻阳关泪未干，功名余事且加餐。"

③祖：根本。

译文：

外在形式，对书法来说是次要的；内在的骨力格调，才是书法的根本。现在学书之人骨力格调尚未端正而去追求外表形式，这与舍本求末有什么两样呢？要警惕啊！要警惕啊！

此谓神、妙、能者，以言乎上、中、下之号而已，岂所谓圣神①之神、道妙②之妙、贤能之能哉！就乎一艺，区以别矣。杰立特出，可谓之神；运用精美，可谓之妙；离俗不谬，可谓之能。

——宋·朱长文《续书断》

【注释】

① 圣神：古代的圣人。

② 道妙：佛教或道教学说的精义、经典。

译文：

这里所说的神、妙、能，是对应上、中、下的名号而已，哪里是说圣神的神、道妙的妙、贤能的能啊！就一门艺术而言，区分不同。杰出独立，可称为神；技巧运用精熟，可称为妙；脱离低俗而不乖谬，可称为能。

导文：

实际上，张怀瓘所言"神、妙、能"三者之间有严格的界限，朱长文以为"神、妙、能"只不过是"上、中、下"的代号而已，其并没有理解张氏深意。

晋宋而下，分而南北，有丁道护①襄阳《启法寺》、《兴国寺》二石②，《启法》最精，欧、虞之所自出，《兴国》粗甚，如出两手。天不寿精而寿粗，良③可叹也。北方多朴，有隶体，无晋逸雅，谓之"毡裘气"④。至合于隋，书同文轨，开皇⑤、大业⑥以逮武德⑦之末、贞观⑧之初，书石无一可议。

<div style="text-align:right">——南宋·赵孟坚《论书法》</div>

【注释】

①丁道护：隋代书法家，生卒年不详，谯国（今安徽亳县）人。官襄州祭酒从事。擅长楷书。

②《启法寺》、《兴国寺》：《启法寺碑》，仁寿二年（602）立于襄阳，周彪撰文，丁道护书丹。书法工整典雅，笔法精熟，为丁道护的代表作，原石已佚；《启法寺碑》，亦为丁道护所书，立碑时间稍早于《启法寺》。

③良：诚然，的确。

④毡裘气：毡裘是北方游牧民族之物什，制之以皮毛，以御寒冻。着此服，则体态臃肿，难以飘逸。以毡裘而喻书，形容书法粗糙浑朴。

⑤开皇：隋文帝杨坚的年号，自公元581年

丁道护 《启法寺碑》

至 600 年。

⑥ 大业：隋炀帝杨广的年号，自公元605年至618年。

⑦ 武德：唐朝唐高祖李渊的年号，自公元618年至626年。

⑧ 贞观：唐太宗李世民的年号，自公元627年至649年。

译文：

晋宋以后，书法有南北之分，由隋代书法家丁道护书丹，刊立于襄阳的《启法寺碑》和《兴国寺碑》二碑，《启法寺碑》最为精工，欧阳询、虞世南的书法从其所出，而《兴国寺碑》很粗劣，两块碑石如出两人之手。老天不让精工的存世而保存粗劣的，的确是很让人感叹啊！北方书法多浑朴，有隶书意味，无晋人飘逸雅致之气，称为"毡裘气"。到隋朝的时候，南北书法融合，书法文章合为同一轨道，隋开皇、大业到唐武德、贞观初年，碑刻无一件值得称道。

於都尉府此絲家

也兄弟共哀興之哀悵

父低自取禍痛賢兄我

有巳一門同恒助以悽

元

夫兵无常势，字无常体。若坐若行，若飞若动，若往若来，若卧若起；若日月垂象①，若水火成形。倘悟其机，则纵横皆成意象矣。

——元·杜本《论书》

【注释】

① 垂象：显示征兆。古人迷信，把某些自然现象附会人事，认为是预示人间祸福吉凶的迹象。《易·系辞上》："天垂象，见吉凶，圣人象之。"

译文：

用兵打仗没有固定的阵势，书法没有恒定的体势。如坐如行，如飞如动，如往如来，如卧如起；像日月等自然现象都有一定的征兆，像水火一样都有一定的形态。倘若领会这种机由，则点画都有意象了。

喜怒哀乐，各有分数①。喜即气和而字舒，怒则气粗而字险，哀即气郁而字敛，乐则气平而字丽。情有重轻，则字之敛舒险丽亦有浅深，变化无穷。

——元·陈绎曾《翰林要诀》

【注释】

① 分数：法度、规范。明谢肇淛《五杂俎·人部一》："它如管辂之卜，华佗之医……莫不皆然，后人失其分数，思议不及，遂加傅会，以为神授。"

译文：

作书法时的喜怒哀乐，各有法度与规范。欢喜时心气平和写出来的字舒展，愤怒时胸中气粗而字险劲，悲哀时心气郁闷写出的字就拘束，欢乐时气息平静写出的字就流丽。情感轻重不同，字也会随之呈现出敛舒险丽等不同形态，变化无穷。

夫书者，心之迹也。故有诸于中而行诸外，得于心而应于手。然挥运之妙，必由神悟，而操执之要，尤为先务也。每观古人遗墨传世，点画精妙，振动若生，盖其功用有自来①矣。

——元·盛熙明《法书考》

【注释】

① 自来：由来、来历。

译文：

书法是人心迹的表露。因此，发之于内而表现在外，心中有所领悟，手就能与之配合。书法挥运的妙理，必须用心领悟，而操作实践，尤其重要。我每每观阅古人的传世遗墨，生机郁勃令人振奋，所以说，书法的功用是有由来的。

盖皆以人品为本，其书法即其心法也。故柳公权谓"心正则笔正"，虽一时讽谏，亦书法之本也。苟其人品凡下，颇僻侧媚[1]，纵其书工，其中心蕴蓄[2]者亦不能掩。有诸内者，必形诸外也。

——元·郝经《移诸生论书法书》

【注释】

①颇僻侧媚：颇僻，邪佞，不正；侧媚：奸邪谄媚，指逢迎谄媚或逢迎谄媚的人。

②蕴蓄：蕴藏、积蓄。

译文：

书法都是以人品为本，一个人的书法是其内心精神的体现。柳公权说"心正则笔正"，虽然是一时讽谏之语，但说到了书法的根本。假如一个人人品低下，逢迎谄媚，纵然他的书法精工，但其内心蕴藏的思想感情也是不能掩饰的。有什么样的内心，必然会（通过书法）表现出来。

读书多，造道深①，老练世故，遗落尘累②，降去凡俗，篠然③物外，下笔自高人一等矣。

——元·郝经《叙书》

【注释】

①造道深：意为见多识广。

②尘累：世俗事务的牵累。

③篠（xiǎo）然：无拘无束，自由自在。

译文：

读书多，见识广，老成练达于世故人情，摆脱世俗事物的牵累，除去凡俗，不受外物的拘束，下笔自然高人一等。

书法甚难。有得力于天资，有得力于学力①。天资高而学力到，未有不精奥而神化者也。

<div align="right">——元·虞集《道园学古录》</div>

【注释】

①学力：谓努力学习。

译文：

书法学习是很艰难的。有的人学书法得益于天资高，有的人得益于努力学习。天资高且学习努力，没有不精微深奥而出神入化的。

比兒孔懷兄弟同氣連枝
以兒孔懷兄弟同氣連枝
交友投分切磨箴規仁慈
交友投分切磨箴規仁慈
隱惻造次弗離節義廉退
恆以造次弗離

智永　《真草千字文》局部

书法以用笔为上，而结字亦须用工。盖结字因时相传，用笔千古不易。

——元·赵孟頫《兰亭十三跋》

译文：

书法以用笔最为重要，而字的间架也需要留意。因为结字会随时代因袭变化，用笔则是千古不易的。

导文：

赵孟頫提出的"结字因时相传，用笔千古不易"之说，成为后代书家议论不休的话题。有人认为这是赵孟頫对用笔问题提出的精辟论断，有人认为这是无稽之谈，因为用笔不曾不易。清代学者周星莲《临池管见》中指出："所谓千古不易者，指笔之肌理而言，非指笔之面目而言也。"陈振濂先生在《书法美学》一书中也认为："用笔千古不易"不是从使用方法上着手谈的，而是从线条美的效果上作结论的。

水太渍①则肉散②，太燥则肉枯。干研墨则湿点笔，湿研墨则干点笔。墨太浓则肉滞，太淡则肉薄。

——元·陈绎曾《翰林要诀》

【注释】

① 渍：浸、泡。

② 肉散："肉"是比喻书写时笔墨浓淡、粗细的一种技法。陈绎曾《翰林要诀》"肉法"一则中称："字之肉，笔毫是也。疏处捺满，密处提飞，捺满即肥，提飞即瘦。肥者毫端分数足也；瘦者，毫端分数省也。"肉散，即线条疏散无力；肉枯：指线条干枯而不华润；肉滞：指线条滞涩而不流畅。肉薄：指线条缺乏质感。

译文：

墨中含水太多，那么写出来的线条疏散无力，墨太浓燥写出的线条干枯无润。干研墨要湿点笔，湿研墨要干点笔。墨太浓则书写不流畅，太淡了写出的线条又会缺乏质感。

轼将渡海宿澄迈承

今子见访知

迨者来归又云恐已到桂府

某畏不康意得於海康

相遇不尔则来

翰墨之妙，通于神明①，故必积学累功，心手相忘，当其挥运之际，自有成书于胸中，乃能精神融会，悉寓于书。或迟或速，动合规矩，变化无常，而风神超逸，是非高明之资，孰克②然耶？

——元·盛熙明《法书考》

【注释】

① 神明：指人的精神、心思。

② 克：能够。

译文：

书法的妙处，通于人的神思，所以必须长久地积累学问，技法熟练，得心应手，每当挥毫之时，要成书于胸，精神融会贯通，都体现于书法作品中。下笔或慢或快，动作都合乎规矩，变化万端，风采神韵不同凡俗，如果没有高超的禀赋，谁又能够做得到呢？

書譜

夫學書之要在於師古然去古阮遠名跡紛雜不
可不詳擇也嘗攷歷代之善書者多矣其聲譽著
于時書翰傳于後者固已何限況乎好利售奇傳
摹亂真自非精鑑鮮能去取也故首著書譜纂集
諸家之評論研究書刻之精麤以備采摭云

　集評

　國家以神武定天下

　世祖皇帝大興文治至于

　仁廟典章具備自是

法書攷序

伏羲始畫八卦而人文生焉六書之象形此其端也中
古簡牘之事則史氏掌之後世有天下者蓋有以書名
世者矣曲鮮盛熙明得備宿衞有以知皇上之天縱多
能留心書學手輯書史之舊聞象以國朝之成法作法
書攷八卷上之燕門之暇多有取焉昔唐柳公權嘗進
言於其君曰心正則筆正天下後世謂之筆諫晶哉熙
明俾　　專美前世史臣虞集序

小學廢書學幾絕聲音之學尤泯如也周泰而下體製
迭盛西晉以來華梵兼隆唐人以書取士宋人臨摹偽
諭千金刻之秘閣法書興矣然而循流遡源士有憾焉

盛熙明
《法书考》

或者议坡公书太肥，而公却自云："短长肥瘦各有态，玉环①飞燕②谁敢憎？"又云："余书如棉裹铁。"余观此帖，潇洒纵横，虽肥而无墨猪③之状，外柔内刚，真所谓棉裹铁也。夫有志于法书者，心力已竭而不能进，见古名书则长一倍。余见此，岂止一倍而已？

——元·赵孟頫《题东坡书醉翁亭记》

【注释】

①玉环：即杨玉环，唐玄宗的妃子，体丰腴而美。

②飞燕：汉代美女赵飞燕，善歌舞，体轻盈，传说能在人手托的水晶盘中歌舞。

③墨猪：比喻字体笔画丰肥、臃肿而乏筋骨。东晋卫夫人《笔阵图》称："多骨微肉者，谓之筋书；多肉微骨者，谓之墨猪。"

译文：

有人议论说苏东坡的书法太肥，而东坡自己却说："短长肥瘦各有态，玉环飞燕谁敢憎。"还说："我的书法如同棉里藏铁。"我观阅此帖(《醉

翁亭记》），潇洒纵横，虽然笔画丰腴却没有"墨猪"的样子，外柔内刚，正是苏东坡所说的的棉里裹铁啊。那些有志于学习书法的人，往往搞得心力枯竭也不能进步，一旦见到古代的名人法书，书艺则能长进一倍。我见到这件作品，长进哪里止于一倍啊？

苏轼　《中山松醪赋》

陆机
《平复帖》局部